基本設計

劉芃均　編著

全華圖書股份有限公司

編輯大意

　　「設計」好像人人會說，然而究竟什麼是「設計」？或者應該說：「究竟什麼樣的設計才叫好」？有沒有什麼放諸四海而皆準的原理原則可供參考呢？本書將「設計」的類別與基礎以淺白的講解，清楚說明「什麼是設計」，讓喜歡設計的人從單純興趣，到具備基本知識，甚至是培養出專門的設計能力。

　　市面上有許多關於設計的書，但大多直接從構成原理與方法直接論述，開頭便切入實務面來講解，難免令人措手不及，過於嚴肅的編排與內容也不易消化吸收，往往知其所以而不知其所以然。本書專為設計領域的入門者所設計，無論你是學生，或有意學習相關知識的社會人士，皆可以輕鬆的角度作為學習設計的出發點。

　　本書內容從設計的字面意義、定義與分類，到應具備的能力、普遍美感的舉例，由淺入深、層次分明，慢慢介紹設計的主要構成方法與基本元素，最終融合應用，以起承轉合搭配實例說明「如何做出好的設計」。此外，還有一般設計書中所沒有的，設計人應具備的「幾把刷子」：知識、技能、能力缺一不可。相信本書對你/妳一定會有很大的幫助。

目次

第 0 章　What is design？-- 1

第一章　設計是什麼？

　　　　設計定義--- 2

　　　　設計的分類--- 6

第二章　設計人需要幾把刷子

　　　　硬實力與軟實力--- 11

　　　　設計人的專業刷子--- 13

第三章　美學原理

　　　　美的內涵-- 17

　　　　美的形式原理-- 23

第四章　構成方法

　　　　平面構成-- 43

　　　　立體構成-- 55

第五章　點線面體

　　　　點-- 59

　　　　線-- 67

　　　　面-- 74

　　　　體-- 81

第六章　設計的江雪 (程序)

　　　　起：設計觀察-- 88

　　　　承：設計發想與決策 --- 92

　　　　轉：設計思維轉移--- 97

　　　　合：執行與評估-- 99

第七章　設計的方法

　　　　仿生設計--- 103

　　　　臨摹設計--- 110

　　　　結構設計--- 115

　　　　解構設計--- 121

　　　　感性設計--- 129

街頭轉角的小茶舖裡，傳來兩位青少年嬉鬧的聲音，其中一位帶著些許笑聲並對另一位青少年大聲吼叫：「X！我被你設計了！我們山水有相逢。」

在一次度假的晨曦中醒來，驚艷見聞悅耳的鳥語、潺潺的溪水、和煦的微風、葉梢上的露珠，伴隨著逐漸展露光芒的火球，彷彿置身於人間仙境。

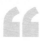

這一切的美好，是誰「設計」的？

設計是什麼？什麼是設計？

人們自呱呱墜地，周遭的一切，包含嬰兒床、布簾、燈光、衣服、壁紙等，這一切都是設計過的事物。在日常生活中，也經常會聽聞這樣的對話：

張三說：「這產品好有型喔！」

李四說：「當然！這是可是經過設計的呢！」

筆者任教於大學期間，曾經參與高中應屆畢業生申請入學的甄試，其中有位應試者的資料上，橫躺著「設計是什麼」等字眼，讓我對這位應試者留下深刻的印象。他的資料這樣寫著：

我是位想學習設計的學生，在高中也習得相關的設計基礎，如造形原理、平面設計、設計圖法、設計與生活等專業知識。但在習得這麼多的專業知識後，學生到底懂不懂的設計，即將成為「設計」一員的我，想要去了解到底什麼是設計，設計的種類又有哪些？未來我又該往哪個領域走？讀設計的人到底了解嗎？

究竟設計是什麼？是一種行為，還是一個結果，亦或者兩者皆有？

「設計」一詞，最早出自於 1919 年包浩斯學校（Staatliches Bauhaus）的建立並沿用至今，迄今儼然演變為優質生活品質的代名詞。

1 設計是什麼？

1.1 設計定義

對於「設計」的定義，眾說紛紜、見解各有不同，茲將設計一詞的相關定義逐一說明如下：

一、辭典與字辭定義

1. 《維基百科》（Wikipedia）定義設計為：「設想和計畫，設想是目的，計畫是過程安排」，通常指有目標和計畫的創作行為、活動，簡而言之是一種有目地的創作行為。

2. 教育部《國語辭典》對於設計具有 2 種定義，一為「謀畫算計」，其係出自於三國演義第 11 回：「止有鄄城、東阿、范縣三處，被荀彧、程昱設計死守得全，其餘俱破」。二為「預先規畫，製訂圖樣」，如：庭園設計等。

3. 《古中文辭典》設計分解為「設」+「計」（圖 1-1），整體定義為設定計畫，依據計畫制定出可行的方法與途徑。

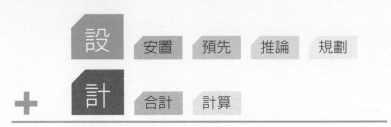

設計 = 事先設定之意念，合計之後實行之

圖 1-1　設計字辭圖解

4. Design 源自拉丁語 de-sinare，由 de+signare 組成（圖 1-2），亦是「紛亂」的反義字，同時也是「圖案」和「裝飾」與「意圖」的同義字，一般解釋為次序、空間規劃、為特定目地的行為。

文藝復興之後，約莫 16 世紀義大利文 desegno 有草圖或素描之意的含意，經由法文的中介後為英文所用，英文 design 的定義，依其文字的屬性如下：

A. 名詞（n）：設計、圖案、花樣、企圖、圖謀、（小說等的）構思、綱要。

B. 動詞（v）：設計、計畫、謀劃、構思。

C. 及物動詞（vt）：設計、構思、繪製。

D. 不及物動詞（vi）：計畫、謀劃、設計、構思、繪製設計、圖樣、計畫、企圖。

《大英百科全書》（Encyclopedia Britannica）對於 design 的定義為記號的意思，也就是即將要展開某個行動所擬定的計畫；另又特別指為「記在心中或者製成草圖、模式的具體計畫」。另外，《哥倫比亞百科全書》（Columbia Encyclopedia）將設計定義為融合滿足機能的目標，但為純粹審美效果而制定；《麥克羅‧希爾科學字典》將設計定義為一件事物或藝術作品視覺要素的鋪陳。

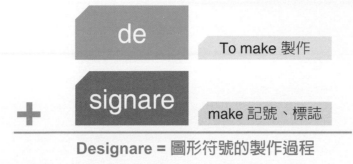

圖 1-2　Designare 字辭圖解

5. 法文 dessein 與 design 有著密切的關係，定義為：針對某種實用性目的，而草擬計畫、運用思考與創意，讓想法概念成為具體的、可觸及的、合理的且美觀的圖像表現意義。

6. 德文 entwurf 定義為從事構想、圖案、計畫之意，隱含與藝術工藝技術之關係。

7. 日文「設計」一詞有「圖案」、「意匠」之意，指「意念的加工」使具體化或實體化，另佐口七郎（1990）對設計的定義如下：

A. 設計、定計畫	D. 計畫、企劃
B. 描繪草圖	E. 意圖
C. 預定與配合	F. 表達

二、名人對「設計」之見解

1. 15 世紀理論家‧朗奇洛提（Francesco Lancilotti）之著作《繪畫集中論》，將 Design 歸為「繪畫」四要素之一，包含描繪（Designo）、色彩（Colorito）、構圖（Compositions），以及創意（Inventione）如圖 1-3。

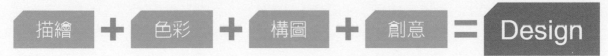

圖 1-3　Francesco‧Lancilotti 設計見解圖

2. 祝卡洛（F·Zaccaro）在著作《雕刻家、畫家、建築家的理念》中，將 Design 區分為：「內在設計」Designo interno（理念、idea），以及「外在設計」Designo esterno（用材料實現理念的行為），如圖 1-4。

圖 1-4　F. Zaccaro 設計見解圖

3. 德國知名家電大廠百靈（Braun），其首席設計師為著名工業設計師迪特・蘭姆斯（Dieter Rams,1932），他提出好設計十大原則，並認為設計是「Less But Better」，他認為設計是屏棄所有繁複，非必要、不受用的想法，力求產品極簡。

4. 20 世紀初現代建築運動先驅沙利文（Louis H. Sullivan,1856-1924），人稱其為「摩天大樓之父」和「現代主義之父」，他認為設計是「Form follow function」，形隨機能一詞在現代主義的推波助瀾之下，引領風騷。

5. 密斯.凡德洛（Ludwig Mies van der Rohe,1886-1969）為德國最著名現代主義建築大師之一，也是包浩斯學校第 3 任校長，他認為設計是「Less Is More」觀點，於 1919 年大膽推出極簡風格的全玻璃帷幕大樓，因此聲名大噪。1929 年為巴塞隆納世博會德國館設計巴塞隆納椅，被喻為 20 世紀最優美雅緻的經典椅子之一。

6. 莫荷里・那基（Moholy Nagy,1895-1946）主張設計並不只是表面的裝飾而已，而是指「具有某種用途和目的，並且綜合了社會性、經濟性、技術性、藝術性、心理性及生理性等諸要素，在生產的軌道上，計畫或設計可能產生的製品技術。」這樣的說法為設計做了一個客觀而適切的詮釋。

7. 美國最著名的工業設計師之一與工業設計奠基人，同時在平面設計與企業識別系統設計上也有相當成就的雷蒙・洛伊（Raymond F. Loewy,1893-1986），其作品小至可口可樂瓶身設計、甘迺迪總統空軍一號的徽章標誌，大至灰狗巴士的汽車造形及蒸汽火車。他認為，設計是「Form Follow Market」，並提出醜東西賣不出去的設計原則，也曾言：「當商品在相同的價格和功能的競爭下，設計是唯一的區別」，以及「設計最美的曲線是上揚的曲線」，在當時被喻為商業設計師。

8. 保羅‧蘭德（Paul Rand,1914-1996）為美國當今乃至全球，最傑出的 logo 設計師、思想家及設計教育家。他為 IBM、ABC、UPS、西屋（Westinghouse Electric）所設計的商標無人不識，被賈伯斯（Steve Jobs）評價為史上最偉大的平面設計師。他的著作《設計是什麼？：保羅‧蘭德給年輕人的第一堂啓蒙課》中，認為「設計是一種關係，一種比例」。

9. 法國籍菲利普‧史塔克（Philippe Starck,1968），為當代設計最流行及最被稱讚的設計師。他運用大膽、無拘束的意念，在短時間內為公司設計了 65 件家具。此外，在 1981 年，他是五名設計師之中，被遴選為替法國總統住所作設計的設計師，這個任務使得他在國際上的聲名大噪，並在 1985 年贏得政府比賽大獎為巴黎的街道設施作設計。他認為，設計是「拒絕任何規則與典範的，本質就是不斷地超越與探索」，並曾言：「我絕對相信存在的本質和基本的需要，但是我也相信要多一點幽默，多一點幻想，多一點愛，有時候我們想要多，有時候我們想要少，因為我們都是人」，這樣的思維不斷地出現在他的作品之中。

三、小結

設計究竟是什麼？從事設計工作已有十載之餘，但當有人問道：「何謂『設計』？」霎時間腦袋常是一片空白，不知從何說起。但總在燈火闌珊又萬籟俱寂時，憶起「設計」這讓人霧裡看花的玩意。究竟是身在其中而不知所以然，還是半知半解呢？箇中含意令人玩味。

當今所謂的「設計」一詞，可分為廣義與狹義的設計：

1. 廣義的設計：是指有計畫達成具實用價值或觀賞價值的人為事物。有效的「設計」是採用各種方法以獲得預期的結果，或免除不理想的呈現。

2. 狹義的設計：特別指對外觀的要求，在實用、經濟的原則下做各種變化，用吸引人的外觀或流行的款式來增加銷售。

無論是「辭典與字辭」、「設計名人」的見解，或者現今狹義與廣義的定義來看，「設計」與「生活」似乎具有密不可分的脈絡關係。

當我們使用網際網路搜尋關鍵字「設計」二字，會發現許多設計的執行，最終都指向「為生活而做，為生活而生」，如：電視機太重厚，經過設計變成液晶螢幕、平板電視等。設計在日常生活中，創造出令人意想不到的前衛意見與想法，同時又具有合理性及可行性。換句話說，設計對於人、事、時、地、物產生了某一種關係，其目的是要讓人們的生活更便利、更美好，設計可謂是兼具美感層次、使用機能與紀念功能兼具的執行活動，亦可是優質生活品質的衡量指標。簡而言之，設計就是「解決生活的問題」。

1.2 設計的分類

設計運動自二次世界大戰之後興起，對人類生活形態產生巨大的改變，進而擴展設計的形成與細分設計分科。經常耳聞「設計是什麼？哪些是設計？」，對於設計而言，追溯根本設計可說是從藝術領域之中分流而出的。

小至迴紋針大至航空母艦及飛機的打造，這些都需要經過設計的過程，設計者在這當中扮演者相當重要的角色。由此可知設計的範疇是如此的深廣，故如何將設計分類並加以系統化地整理，確實具有一定的難度。本書蒐集各類有關設計分類的資訊，整理敘述如下：

楊裕富教授（2000）將設計行業大體可分類成空間設計、工業設計、視覺傳達設計、與其它類這四大設計領域，雖分四大類，但不同的領域之中還是會有共通的技能要相互結合，故以系統的觀念來細分設計類別時，可以發現許多子分類，藉此可以再歸屬到一個或二個母分類，臚列如下：

1. 空間設計類：以空間與實體作為設計的對象與表現，以「空間」使用為其表達訴求，這個大分類還細分為建築設計、空間設計、家具設計、景觀設計、展演設計、都市設等。

2. 工業設計類：通常以人的「四肢」來使用其物品，可再細分為產品設計、包裝設計、家具設計等。

3. 視覺傳達設計類（商業設計）：傳達訊息給消費者，注重視覺效果借此說服消費者、使用者為其目的，以「眼睛」來使用產品，可細分為廣告設計、包裝設計、編輯設計、企業識別設計、展示設計等。

4. 其他類：其他設計類包括成衣設計、服裝設計、戲裝設計、飾品設計、工藝設計、流行設計、陶藝設計等。

設計專門處理與人有關之問題，例如設計者可能涉及某事情，甚至為了某事情而設計了專屬之物件，核心指的是「人」本身。以目前設計上常提及的「以使用者為導向的設計」，根據標的物分析結果，列舉出所有對於為完成目的，而待解決的所有問題，進行彙整與分析問題，讓整體「設計」的想法趨向可行與合理性，一切關於該使用者的事與物都將被思考，並將入置入必要之「設計」程序。

人所集合而成的社會，並非是一個簡單的集團，而是一個組織複雜的複合體式的社會，如同以無數的有機物體形成一個具體而活潑的世界。如果這個社會不斷膨脹，則必須有一個完整的情報網，這樣才能順利地發揮功能。

環繞人類四周的自然界，是人類生活的場所，也是延續人類生命所需的各種物質和能量的供給來源。人類從自然界中擷取物質和能量以維持生命，也在其中發展各種活動。在這樣的自然環境裡，「設計」能更加牢固人與人、人與社會之間的傳遞功用，並給予物質、能量適當的秩序。

　　依環境中人（Man）、自然（Nature）、社會（Society），與時間等構面，設計分類說明如下：

1. 視覺傳達設計（二次元設計）：透過視覺的方式來傳遞觀念或資訊。一般以平面為多，又稱為「平面設計」，為人與所屬社會間的傳達媒介。包括：標誌、字體、卡片、傳單、函件、海報、封面、小冊子等，但視覺傳達也可以採用立體的形式，如展覽、櫥窗等設計即屬此類型。由於應用性質之不同，視覺傳達設計又可細分為「傳播設計」和「商業推廣設計」等基本型態。

 A. 傳播設計：以知識、觀念、溝通的傳播，或以活動資訊傳送為目的的視覺媒體設計。如：藝文性海報（音樂、舞蹈、戲劇、美術展覽、演講等藝術和文化活動海報）、保健小冊、交通安全教育宣導等。

 B. 商業設計：以促銷商品或推廣服務所作的視覺媒體設計，如：報紙商業廣告、商品銷售現場廣告、廣告函件、商品包裝、商品型錄等。

2. 產品設計（三次元設計）：製造適當的產品，以作為人與自然間的媒介。創造完美的生活器物為目標，滿足人們精神與物質上的需求。設計的物件小至迴紋針，大到飛機、輪船等，均屬於這個範圍。由於製作條件不同，產品設計可以區分為「手工藝設計」與「工業工藝設計」兩大類型。

 A. 手工藝設計：以手或簡單手工具來製作實用產品，其產品稱為手工藝品。手工藝產品的特色，主要在於手工與材料造形上所表現的特殊美學與質感，以自然材料所設計製作的手工藝品，格外富有感性特質。

 B. 工業設計：以機械量產方式製造實用產品，其產品稱之為工業工藝品或機械產品。工業工藝產品的特色在於量產，有統一的品質、規格和高效率量產，其產生的產品為普羅大眾服務，同時具有物美價廉的特質。

3. 空間設計（三次元設計）：規劃平衡合宜的空間，營造最理想的生活場域為主，以作為自然與社會間的物質媒介。又可分為建築設計、室內設計、景觀設計、都市設計等。

 A. 建築設計：係指依據建築物的用途、功能、結構與形式，所做的整體規劃。主要包括：住宅、學校、機關、工廠、商店以及宗教建築、紀念建築等。

 B. 室內設計：係指依據建築物使用的用途，內部構造與形式的整體規畫。現代建築多採用工業設計方式，作為多用途的內部空間形式，因此客製化的室內設計顯得格外重要，包括：住宅室內、學校教室、機關辦公室、工廠廠房內部、商店內部等設計。

 C. 景觀設計：係指建築物以外的空間，如綠地、花草、樹木、水石等自然要素為主體的戶外遊憩空間規畫，可依個別需要而設置亭閣、牌坊、雕塑、座椅、遊樂設施等。

D. 都市設計：處理都市之中的大尺度組織。在由許多建築所共同組成的群體中，都市設計處理其建築群體中的組織關係，以及建築物之間的空間。例如：處理都市交通系統時，都市設計所面對的問題，經常是捷運車站或軌道與社區的關係。

4. 其他設計（四次位元設計）：將時間因素加入的設計分類，包含：舞台設計、燈光設計、道具設計、服裝設計、電影電視的美術設計、多媒體設計等專案。

10. 其他設計（四次位元設計）：將時間因素加入的設計分類，包含：舞台設計、燈光設計、道具設計、服裝設計、電影電視的美術設計、多媒體設計等專案。

參考文獻資料的記載，設計是一種有目的的創作行為，設計的類別繁多，茲將設計分為幾項大的構面，包含大系統類型、活耀類型、近代新興類型，再分敘其類別中的子項，詳細如表 1-1 所示。

表 1-1　設計分類表

構面	類別	子項
大系統類型	環境設計（Environmental Design）	建築設計（architecture design）、室內設計（interior & space design）、展示設計（display design）、公共藝術設計（public art design）、景觀設計（landscape design）、舞台設計（stage design）
	工業設計（Industrial Design）	計算機自動設計（computer-automated design）、家具設計（furniture design）、交通工具設計（transportation design）、產品設計（product design）、軟體設計（software design）、文具禮品設計（stationery design）、玩具設計（toy design）、系統設計（system design）
	視覺傳達設計（Visual Design）	廣告設計（advertisement design）、包裝設計（package design）、插畫設計（illustration design）、動畫設計（animation design）、網頁設計（web design）
	流行時尚設計（Trend Design）	劇裝設計（cosmetics design）、服裝設計（fashion design）、珠寶設計（jewelry design）
	設計理論	設計過程理論、機能需求驅動理論、知識流理論、多方利益方協調理論
活躍的類型	溝通設計（Communication Design）	以人為主的溝通（人與人的溝通、人與物的溝通、物與環境的溝通）、以路徑為主的溝通（構建有效的設計溝通網路和渠道）
	平面設計（Graphic Design）	雜誌、廣告、產品包裝和網頁設計等
	形象設計（Vi Design）	企業識別系統（CI）、人事行政（MI）、包裝設計、品牌設計、造型設計、形體設計塑造、髮型設計

構面	類別	子項
近代新興類型	信息設計 （Information Design）	文本（設計任務書、合同文本、技術協議、開發計畫、質量計畫、評審記錄）、數據（效果圖、圖片、三維數據等）
	網頁設計 （Web Design）	版面構圖設計、程序開發設計、網站內容管理設計等
	互動設計 （Interaction Design）	軟體界面設計、信息系統設計、網路設計、產品設計、環境設計、服務設計以及綜合性的系統設計等
	動畫設計 （Animation Design）	手繪動畫設計、定格動畫設計、電腦動畫設計等
	人機介面設計 （Interface Design）	功能性界面設計、情感性界面設計、環境性界面設計等
	通用設計 （Universal Design）	產品設計、環境設計、通訊設計、無障礙設計等

　　設計是為了解決人生活上之問題，因此，設計分類採取以人為核心，舉凡與人生活息息相關之食、衣、住、行、育、樂之設計分類，分述如表 **1-2** 所示。

表 1-2　以人為核心的設計分類

構面	類別 （本表僅為列舉）
食	生活用品設計、產品（商品）設計、通用設計、科技商品設計、平面設計、包裝設計、感性設計、介面設計、輔具設計等
衣	服裝設計、造型設計、精品設計、彩妝設計、形象設計等
住	建築設計、景觀設計、室內設計、燈光設計、平面設計、使用者設計、介面設計、虛擬設計、空間設計、無障礙環境設計等
行	汽車設計、輔具設計、無障礙環境設計、使用者設計、介面設計、視覺傳達設計、平面設計、廣告設計等
育	視覺傳達設計、廣告設計、介面設計；平面設計、網頁設計、媒體設計、包裝設計、形象設計、玩具設計等
樂	傳播設計、遊戲設計、動畫設計、虛擬設計、界面設計、玩具設計等

資料來源：Secretary's Commission on Achieving Necessary Skills

NOTE

2 設計人需要幾把刷子

　　家喻戶曉的福州伯，從唐山過臺灣時，身上背著三把刀：剪刀、菜刀、剃頭刀，並藉由自身的專業技能，得以安身立命，成就他在異鄉的生活。然而，學習設計的人究竟應該具備多少專業能力，取得多少把「刷子」，才能在當今競爭激烈的職場中脫穎而出、發揮所學專長呢？

2.1 硬實力與軟實力

　　各行各業都有其專業能力，如焊接工廠的作業人員，焊接鐵板的技術嫻熟，做得又快又漂亮；又如辦公室的助理，每分鐘能打 100 個中文字等，這些都是專業能力。專業能力又可分為「硬實力」與「軟實力」（圖 2-1）。硬實力包括自己所學領域的專業知能與技術，以工業設計而言，如基礎圖學、手繪能力、電腦繪圖技術、人因工程、感性工學、工藝美學能力等；軟實力包括個人特質、職場倫理與競爭力、社會關係、溝通能力、品德能力等。

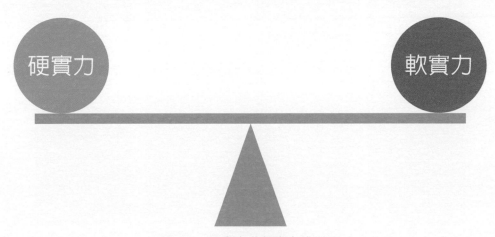

圖 2-1　硬實力與軟實力的天平

　　近幾年來，教育主管機關大聲疾呼各大專校院「應訂定該專業領域學生的專業能力」，期盼每位大學生畢業後，猶如少林寺學習有成的弟子一樣，具有一身武藝，除了可以自給自足外，還能夠濟弱扶貧。我國教育部透過與教育相關的評鑑中心進行研究報告，並訂定專業能力模式（如圖 2-2），其目的不外乎是希望培養與時俱進的專業人才。陳淑敏（2009）研究指出該模式各專業能力層面說明如下：

1. 知識／認知的能力：專業人員在實作流程中，對於知識性、脈絡性或理論性等內涵所表現的相關知能。

2. 職能導向的能力：專業人員基於從事特定的行業之需，能瞭解專業的任務、認識專業組織的運作、心智活動的投入，且具有實務操作的能力。

3. 個人特質的能力：專業人員基於社會或專業期許，表現個人或行為方面的人格特質，以及同儕團體交往的能力。

4. 價值／倫理的能力：專業人員基於個人信念和價值，能夠堅守社會規範、維持專業信念並顧及倫理道德等能力。

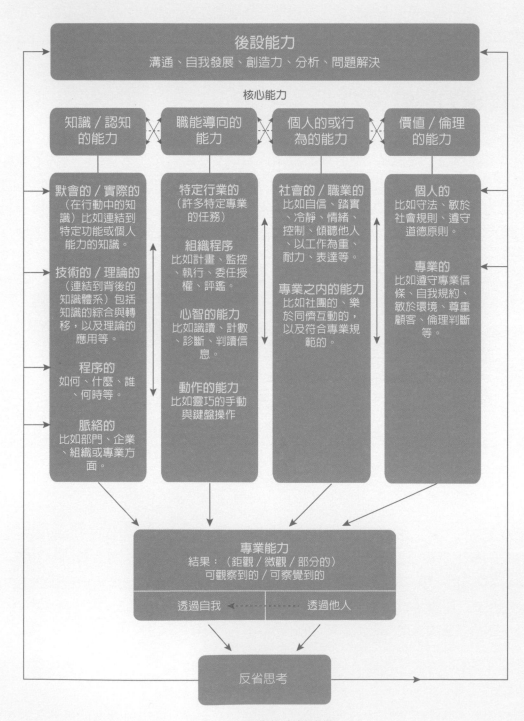

圖 2-2　專業能力模式圖

資料來源：Cheetham 與 Chivers（1996: 27; 1998: 269）

此外，1993 年美國勞工部特別委員會 SCANS（Secretary's Commission on Achieving Necessary Skills）還提出了全球化職場的八項關鍵能力，如表 2-1。

表 2-1　美國 SCANS 全球化職場的八項關鍵能力

項目	說明
具有資源管理能力	具備有關時間、人力、財務、原料和設施、資源的認知，瞭解組織的整合、規劃和分配能力。
具有團隊互動能力	具備參與、合作、協調溝通、向他人學習、教導他人和對現狀進行檢討的反思，能在多元文化環境中工作的能力。
瞭解體制與績效運作的能力	瞭解社會、組織和技術的體制如何運作，以及如何在這些體制中有效率的運作。對績效成果能加以預測和認知，並具有檢視和增進績效的能力。
具有科技運用能力	具有選擇並運用合適的科技進行規劃、檢視和執行任務的能力。
具有中英文的聽、說、讀、寫和基本數學演算能力	具有良好的語文溝通和數學演算能力。
具有高階的知識運作能力	具有推理、批判、創造思考、制訂決策、解決問題、解釋與運用資訊，以及學習如何學習的能力。
具有良好人格特質能力	具有成熟、負責任、社交能力和自我尊重的能力。
對不同文化差異有瞭解的能力	能夠檢視不同文化間的差異、對不同價值體系的敏感度、掌握和認知語言溝通的意義，以及瞭解不同文化對個人行為、態度和溝通的影響之能力。

資料來源：Secretary's Commission on Achieving Necessary Skills

2.2　設計人的專業刷子

學習設計的人究竟要取得多少把「刷子」（專業），才能在社會謀生立足、發揮所學專長呢？ 1999 年澳洲工業設計顧問委員會，根據砍培拉大學工業設計系（University of Canberra Industrial Design Department）所進行的一項調查報告，提出了工業設計學生應具備十項技能，包括：

1. 良好的素描和手繪的能力：設計者繪畫應快而流暢，非緩慢與遲疑。不是要求精細的描圖，而是要迅速地勾出輪廓與簡單上色（如圖 2-3）。關鍵是要快而不受限。

圖 2-3　素描和手繪圖（作者：林盛宏）

2. 具有好的製作模型的技術：要能使用泡沫塑料（**PU**）、
 石膏（圖 **2-4**）、樹脂、**MDF** 板等塑型，並瞭解用
 SLA、**SLS**、**LOM**、矽膠等快速建立模型。

3. 習得平面繪圖軟體：如 **FREEHAND**、**CorelDRAW** 、
 ILLUSTRATOR（圖 **2-5**）點陣繪圖軟體，如 **PHO-**
 TOSHOP、**PHOTOSTYLER**。

圖 2-4　石膏模型（作者：劉育誠）

圖 2-5　ILLUSTRATOR 點陣繪圖軟體

4. 習得至少一種高階 3D 造型軟體：如 PRO/E（圖 2-6）、ALIAS、CATIA、I-DEAS 或是次階的 SOLID WORKS、FORM-Z、RHINO 3D、3D STUDIO MAX 等。

圖 2-6　PRO/E 繪圖軟體

5. 習得 2D 繪圖能力：要會使用 AUTOCAD、MICROSTATION 和 VELLUM。

6. 良好的溝通表達能力：必須有獨當一面的交際技巧。能站在業主角度看待問題以及理解概念。具有實作設計報告的能力，能在案件的細節上進行探討，並紀錄決策過程。此外，若有製造業方面的工作經驗更佳。

7. 具有好的鑑賞能力：在型態方面，對正負空間的架構，要有敏銳的感受能力。

8. 具有將設計圖完備呈現的能力：從流暢的草圖到精描圖的描繪、3D 彩現的能力皆應完備。設計圖樣細節要完整、要有公差尺寸精細的圖稿和製作精良的模型照片。

9. 具有開發產品的能力：從產品設計到製作商品，乃至於將設計商品流通於市場，設計者必須具有瞭解全部過程的能力。

10. 具有精準規劃設計流程能力：設計流程時間安排要精確。3D 彩現、模型製作、精描圖的繪製等，應明確規定時段，盡快讓設計的產品能夠獲利。

　　澳洲坎培拉大學所提出的報告，距離現在（2015 年）已經相距 16 年，仍有不少專家學者對於專業能力提出不少見解以及方法的論述。茲將前面所提及之專業能力各家論述加以整合，我們可以說，設計人的刷子應分為三把，第一把為知識、第二把為技能、第三把為能力，如表 2-2，提供給學習工業設計的學生參考，讓學生能夠知道應該習得那些專業能力，才能像工業設計領域的福州伯一樣，不管身處何處，都能夠有一技之長，得以安身立命。

表 2-2　學習工業設計之學生應具備的專業能力

分類	專業能力模式構面	專業能力
知識	知識 / 認知的能力	具有將設計圖完備呈現的能力 具有開發產品的能力 具有精準規劃設計流程能力 發掘問題的能力
技能	職能導向的能力	良好的素描和手繪的能力 具有好的製作模型的技術 習得平面繪圖軟體 習得至少一種高階 3D 造型軟體 習得 2D 繪圖能力
能力	個人或行為能力	具有好的鑑賞能力 具有良好的工作態度 具有良好的溝通表達能力 具有自我管理的能力 具有良好人格特質能力
	價值 / 倫理的能力	具有品德能力 具有參與社會關係的能力 具有團隊互動能力 具有專業倫理的能力

3 美學原理

「WOW！這東西好美喔！」

我們經常聽到這樣讚嘆的話語，然而美有尺度可以衡量嗎？美有規則或道理可循嗎？美有 SOP（標準作業流程）嗎？答案是：「有的」。

· Jean Prouve 設計的鋼鐵系列的傢俱

3.1 美的內涵

　　大自然是藝術之母，萬事萬物遵循一定的規則及秩序，有條不紊地運行、生長。而身為人類的我們，以智慧和雙手，從大自然中領悟了一些美的形式原則，並應用於藝術創作。這些原理除了是創作的根源，也是我們學習、欣賞的基礎。美的形式原理由字面上意義，可分為形式、構成、以及原理等 3 部分（表 3-1）

表 3-1　美的形式原理內涵

	類別	內涵
美的形式原理	形式	如點、線、面及體等最基礎元素。
	構成	由基本元素加以組合，所構成的圖形或形態。
	原理	由圖形或形態中，整體分析出構成的方法。

資料來源：本書整理

維基百科提及美學的定義為：（1）美是具體事物的組成部分，包含具體環境、現象、事情、行為、物體等，對人類的生存發展具有特殊性能、正面意義和正價值；（2）是人們在密切接觸具體事物，受其刺激與影響產生了愉悅及滿足的美好感覺後，從具體事物中分解與抽取出來的、有別於醜的相對抽象事物或元實體；（3）美不能離開具體事物而單獨存在；（4）而古代傳統中國對美的定義，可見於老子《道德經》：「天下皆知美之為美，斯惡已；皆知善之為善，斯不善已」。

東西方對於美的歷史傳唱皆有所不同，以「人事時地物」來說明如下：

1. 人：美人，東西方歷史文化中，最常提及的「美人」，例如中國歷史中四大美人：西施（圖3-1）、王昭君（圖3-2）、貂蟬、楊貴妃；西方則以維納斯（Venus，圖3-3）及愛與美之神阿芙洛迪（Aphrodite，圖3-4）。

圖 3-1　西施畫像

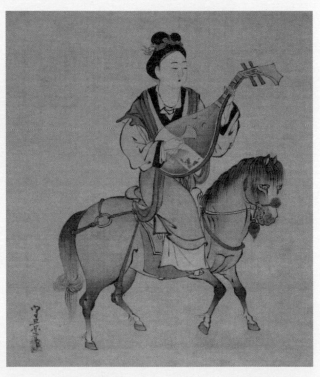

圖 3-2　王昭君畫像，由江戶時代久隈守景所繪，今藏於東京國立博物館。

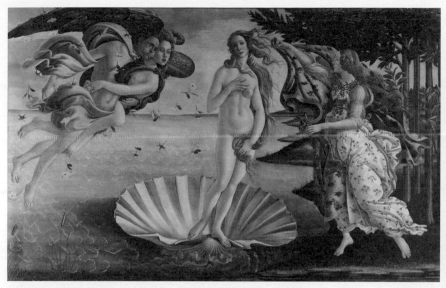

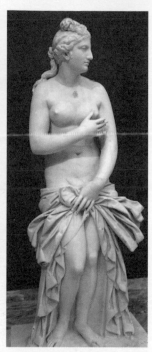

圖 3-3　維納斯畫像，今藏於佛羅倫斯烏菲茲美術館。

圖 3-4　阿芙蘿黛蒂雕像，今藏於雅典國家考古博物館。

2. 事：泛指美事，如工作升遷、成家立業、佳偶天成、金榜題名等，都是美事一樁，東西方文化並無太大的差異。

3. 時：泛指美麗的時光，例如求婚時光、凱旋而歸的時光、親人團聚的時光、畢業典禮的時光（圖 **3-5**）、新生兒誕生的美好時光（圖 **3-6**）、家人相聚的時光等。

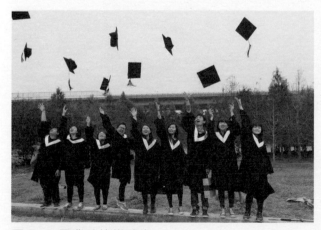

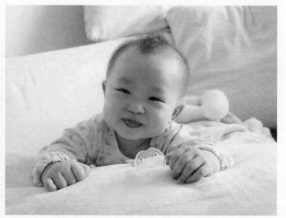

圖 3-5　畢業時快樂時光

圖 3-6　新生兒誕生的美好時光

4. 地：泛指美麗的環境，如人一生中必去的文化遺產十大景點：金字塔（Pyramid，圖 3-7）、法洛斯燈塔（Lighthouse of Alexandra，圖 3-8）、宙斯神像（Zeús，圖 3-9）、巴比倫空中花園（Hanging Gardens of Babylon）、羅得斯島巨像（Colossus of Rhodes）、毛索洛斯墓廟（Mausoleum at Halicarnassus）、萬里長城（圖 3-10）、亞歷山卓港（Alexandria）及兵馬俑（圖 3-11）、阿提密斯神殿（ Temple of Artemis，圖 3-12）等。

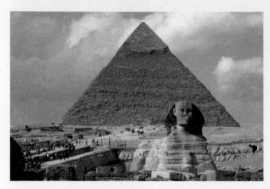

圖 3-7　埃及金字塔，主要分佈於開羅（Cairo）周遭的吉薩（Giza）等地。

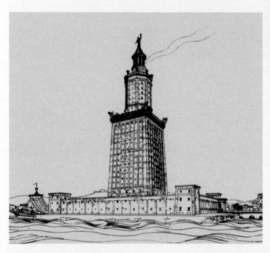

圖 3-8　埃及亞歷山卓港的法洛斯燈塔（Lighthouse of Alexandra）草圖，由考古學家赫爾曼·蒂爾施（Hermann Thiersch）於 1909 年所繪製。

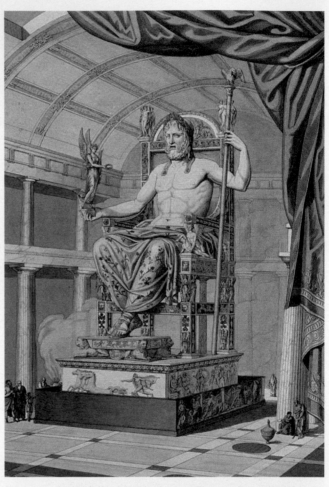

圖 3-9　宙斯神像，約建於公元前 457 年，高達 12 公尺，以象牙和金餅製成，為古希臘雕刻家菲迪亞斯（Phidias）作品。原放置奧林匹亞宙斯神廟內，公元 5 世紀失蹤，是古代世界七大奇蹟之一。此圖為宙斯神像想像圖。

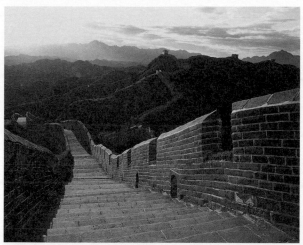

圖 3-10　中國萬里長城。

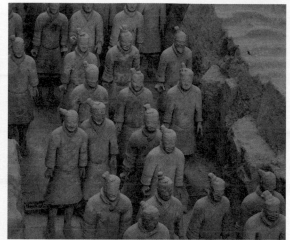

圖 3-11　中國陝西省的秦始皇兵馬俑。

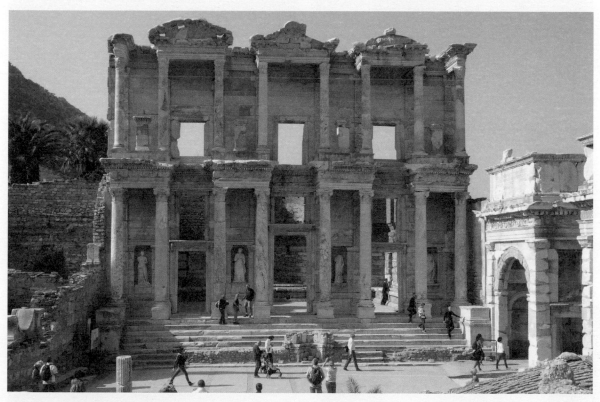

圖 3-12　土耳其阿提密斯神殿（Temple of Artemis）。

5. 物：泛指美麗的物品，例如畢卡索（Picasso,1881-1973）的名畫（圖3-13）、知名雕
 塑家楊英風（1926-1997）的作品（圖3-14）、具功能性的桌椅（圖3-15）及最具工
 藝特色的汽車（圖3-16）等，舉凡與生活有關的物品或器具皆可列入。

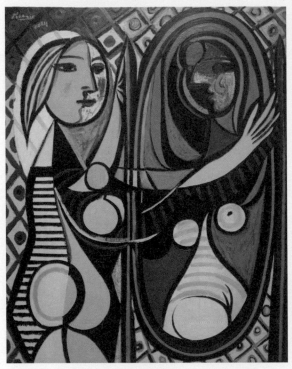

圖 3-13　西班牙畫家畢卡索作品〈鏡前的女子〉　圖 3-14　臺灣雕塑家楊英風作品〈水袖〉

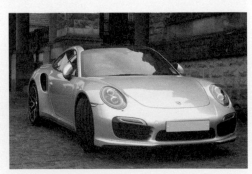

圖 3-16　德國保時捷（Porsche）汽車

圖 3-15　smoke 的椅子 Tivola Chair" (2004), Brad Ascalon

依維基百科釋義，美麗的事物可稱為「某一種事物能引起人們愉悅情感的一種屬性」。美的事物人人都喜愛，但何謂「美」？什麼樣的情形可以稱之為「美」？美的呈現有無規則可循等，本章將作概要式說明。

3.2 美的形式原理

美的形式有哪些？是什麼樣的原理才能造成美？這些疑慮經常在初學設計者的腦海盤旋不去。美的形式原理最早由古希臘哲學家亞里士多德（Aristotle）提出，爾後再由其他專家學者深入研究，如康德（I. Kant）、黑格爾（G. W. F. Hegel）等人。美的形式原理是經由許多人類的經驗裡，感覺中的多種現象，整理出可供依循的法則。它不像科學一樣有不變性，會因人、地、物及時空有所改變。美的物品並不只具有其中的一個原理，通常是具有多種原理在內，是一個整體的完美表現。雖然每個人對於美的鑑賞力與感受不同，但是仍具有其共通性，即稱為「美的形式原理」。

美的形式原理最早提出為 9 大項，爾後陸續有專家學者進行此方面的研究，漸次擴大至 10 大項。此外，因美的形式原理通用於各種設計領域，各領域的用詞也不盡相同，經常造成讓初學者的混淆，本章節將統一整理，幫助初學者更明確地瞭解美的形式原理，整理如表 3-2。

表 3-2　10 大項美的形式原理

項次	類別
9 項	反覆 (repetition，亦可稱連續)、漸層 (Gradation，亦可稱漸變)、對稱 (symmetry)、均衡 (banlance，亦可稱平衡)、和諧 (harmony，亦可稱調和)、對比 (contrast)、比例 (proportion)、韻律 (rhythm，亦可稱律動、節奏)、統一 (unity)
10 項	反覆 (repetition，亦可稱連續)、平衡 (banlance，已可稱均衡)、和諧 (harmony，亦可稱調和)、比例 (proportion)、韻律 (rhythm 亦可稱律動、節奏)、漸層 (Gradation，亦可稱漸變)、對比 (contrast)、統一 (unity，亦可稱統調」，)、對稱 (symmetry)、單純 (Simplicity) **

資料來源：本書所整理

美的形式原理敘述如下：

1. 反覆（repetition）：又可稱為連續或重複，泛指在造形行為中，具有完全相同或相似的形（如圖 3-17）、色（如圖 3-18）、音等元素，在同時間或同範圍之內出現兩次以上，或是相異的元素不斷地交叉重複，我們稱此為「反覆的形式原理」（圖 3-19、圖 3-20）。

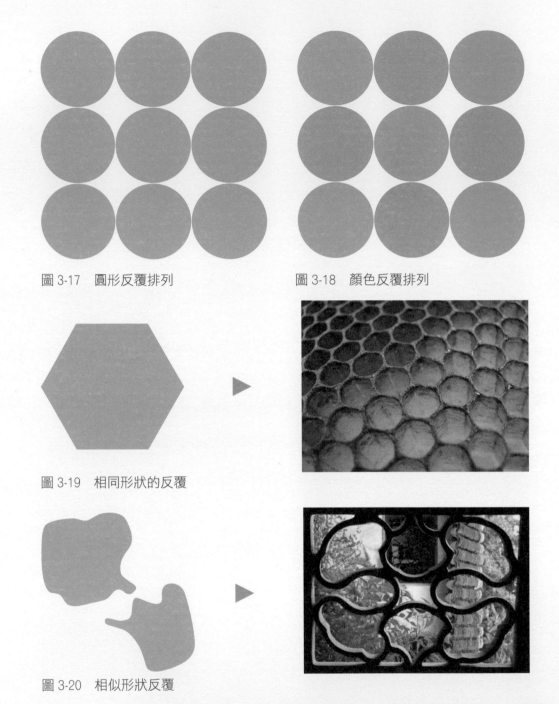

圖 3-17　圓形反覆排列　　　　　　　　　圖 3-18　顏色反覆排列

圖 3-19　相同形狀的反覆

圖 3-20　相似形狀反覆

　　反覆也是一種美的形式原理表現，例如音樂中常出現的主旋律及文學中的「類疊」修辭，便是透過某段旋律或某個字詞的重複出現，增加渲染力，讓作品與人產生共鳴。反覆出現規律性的秩序排列方式，使人感覺井然有序，整體所呈現的美感，明確而清新。大自然中常見反覆之美的形式有：太陽的日出日落、月亮圓缺、四季更迭變化及海濤反覆拍岸等。美的形式原理都是來自大自然的美麗事物。

　　反覆方式分為「二方連續」和「四方連續」。「二方連續」是指一個單位形向左右或上下作反覆的規律式排列，可作直線方向、曲折式、波浪式的方向延伸。「四方連續」是指單位形向左右、也向上下延伸的現象，可產生四方連續的圖形。由二方連續造成的線條，加上左右上下反覆的排列，是創作四方連續圖形的方法之一。設計上的運用，包含視覺傳達設計、服裝設計、建築設計、空間設計及工業設計等。例如並列的石柱與雕像（圖 3-21）、等距排列的窗戶（圖 3-22）、欄杆、建築中裝飾的圖案、視覺設計 logo（圖 3-23）及產品外型（圖 3-24）等等，皆屬此類。

　　反覆會讓元素之間分不出主、從關係，可用於強調某一元素的意味或內容的設計手法。反覆的形式方法簡單容易，效果卻顯著，應用在生活中也常常可見，瓷磚的排法就是標準的反覆形式，因此除了具裝飾性之外，更具實用性。而反覆的缺點是過於刻板，會令人煩悶，變化的趣味性也較少。

圖 3-21　希臘帕德嫩神殿（Parthenon）柱列

圖 3-22　建築物外觀整列窗戶

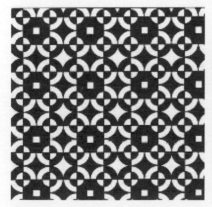

圖 3-23　相異形狀反覆呈現

圖 3-24　同一元素反覆呈現

2. 漸層（Gradation）：又可稱為漸變，是將形、色的重複加以次第的變化，包含等差（圖 3-25）、等比（圖 3-26）及漸變的形式，具有一定程度的順序感，以及循序自然變換的樣貌。如音樂上的漸強、漸弱、漸大、漸小；形式上有秩序的同形、同音、有規律的漸次變化。外觀上有形狀、大小、色彩、肌理方面的漸變（圖 3-27）。形狀的漸層可由某一形狀開始，逐漸地轉變為另一形狀，或由某一形象漸變為另一完全不同的形象。呈現方法可由大漸漸變化到小，或是由小漸變到大（圖 3-28）；顏色的色階漸變，由淡至濃（圖 3-29），由亮到暗（圖 3-30）；空間的遠近漸變，物體可由近到遠，形式上呈現一種漸層（漸變）的效果，可以造成視覺上的幻覺及進展的速度感。

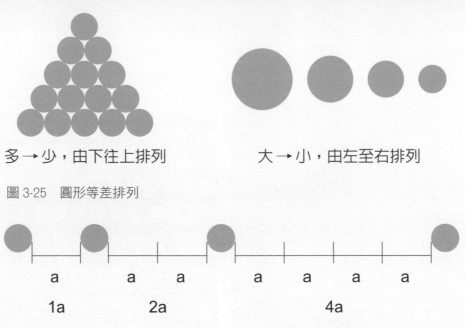

多→少，由下往上排列　　　　大→小，由左至右排列

圖 3-25　圓形等差排列

等比：是第2項起，每一項與前一項的比都是一個常數，如2、4、8 等

圖 3-26　等比排列

圖 3-28　白鷺鷥由小到大排列（攝影何永安）

圖 3-27　樹木由近到遠

圖 3-29　海水顏色由淡到濃　　　　　　　　　圖 3-30　天空顏色由亮到暗

　　排列上，有位置、方向、間距單位等的漸層變化。排列方式從左至右（圖 3-31）、從上至下（圖 3-32），或從中央向四周展開，或作多元次編排，其方式靈活而多樣。整體而言，漸變的表現形式包括：A、自然形象的漸變；B、形狀的漸變；C、大小的漸變；D、位置的漸變；E、方向的漸變；F、色彩的漸變。

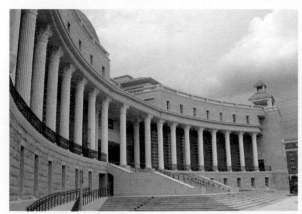

圖 3-31　柱列由左而右排列（亞洲大學）　　　圖 3-32　塔由下而上排列

　　大自然處處可見漸層的美感，例如貝殼外殼旋距有「等比級數」或「等差級數」之漸增漸減的幾何秩序之美（圖 3-33）、蜘蛛結網的螺旋漸層美感（圖 3-34）、透視圖學中空間遠近、圖形大小漸層的效果，花朵放射形狀的漸層之美等，皆是漸層美的呈現。

　　漸層與反覆之間的差別，在於反覆為相同、相似或相異元素的重複秩序排列出現，變化很少，而漸層卻是強調階級變化的美感，也就是元素排列在同一個時間或空間的範圍裡，有要素的等差、等比、漸次變化的情形。

圖 3-33　貝殼外殼紋路　　　圖 3-34　蜘蛛結網

3. 對稱（symmetry）：係指有一個軸線位置（可為假設），位於軸線左右或上下兩邊有著完全相同的元素（圖 3-35），成雙成對的存在，並且是相對性質。簡言之，就是在中心線的左右或上下所排列的圖形，是完全是相同的表現方式。舉人體為例，以鼻樑位置為中心，由頭頂至腳底垂直畫下一條中心線，中心線的左右兩側器官，包含眼睛、耳朵、手、腳都是成雙成對的出現，謂之對稱。對稱的呈現方式原則上可分為線對稱（圖 3-36）、點對稱（圖 3-37、圖 3-38）及感覺對稱（圖 3-39、圖 3-40）等三類，而這三種對稱之美有如鏡射的狀態，雙邊是完全或類似相同之形，而且是相對應的。對稱可說是在所有的形式原理中，最為常見且最為安定的一種形式，在自然界中也普遍存在。例如蝴蝶、蜜蜂、小鳥成雙成對的翅膀等（圖 3-41、圖 3-42），都具有對稱的形態。

圖 3-35　軸對稱示意圖

圖 3-36　建築物的線對稱

圖 3-37　點對稱示意圖

圖 3-38　風車的點對稱

圖 3-39　感覺對稱

圖 3-40　山河呈現感覺對稱效果

圖 3-41　蝴蝶線對稱

圖 3-42　花朵點對稱

對稱在各種視覺形式中，最能帶來平衡、穩定、平和、莊重的感受。其具有規律性，屬靜態，較易失之於單調。對稱是非常容易判斷出來的，效果也很明確，是許多生活用品中最常採用的形式之一，例如工業設計產品、服裝布飾編織、建築物設計、室內設計等，都能常見對稱形式的出現，如椅了設計上對稱（圖 3-47）。

圖 3-43　椅子線的對稱

4. 調和（harmony）：又可稱為和諧，將性質相似的事物並置一處的安排方式（圖3-44），兩個以上的造型要素之間必須有統一關係（圖3-45）：也就是把同性質或類似的東西，搭配在一起，雖有一點差異，但由於差距微小，仍可予人融洽相合的感覺，毫無矛盾分離之感。調和就像音樂中和聲的角色，合唱團的每一位成員分有中、高、低音，也分有一部、二部、三部合唱方式，合唱團表演時聽眾雖可分別聽出中、高、低音，但最終聽到的是整體的旋律效果，十分的協調動聽。

圖3-44　三角形與菱形兩者相類似形狀調和排列

圖3-45　三角形與圓形兩個相異形狀調和排列

原則上調和無論以類似的要素或對比的要素結合，只要元素本身或圖形與圖形間、物件與物件間的關係，相互密切與和諧，整體呈現與觀眾之間能產生美好互動氣氛即可構成。自然界具有許多調和的例子，例如紅花綠葉的顏色調和（圖3-46）、山嵐自然景色的調和（圖3-47）、人造物與天然物的調和等，如萊特（Frank Lloyd Wright）設計的落水山莊（圖3-48，fall-ingwater）。

圖3-46　自然界的紅花綠葉調和效果

圖3-47　山嵐自然景色調和效果

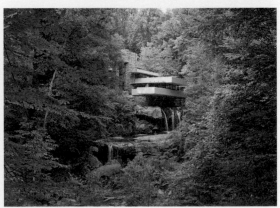

圖3-48　建築物與自然景色調和效果

　　完全相同或是較類似的元素，比較容易達到調和的效果，而且很容易就能辨認出來的。但其核心概念並不僅限於相同或是較類似的元素，而是只要能夠取得協調感的組合狀態，就稱之為調和。調和有著不同協調狀態，例如類似協調、對比協調等。調和方法則包括了 A、色彩（圖 3-49）；B、形態（圖 3-50）；C、質感（圖 3-51）；D、形與色的調和（圖 3-52）。調和使人感覺融洽而平和，但形式上卻是需要細心經營，才成發揮實際的效果。

圖 3-49　色彩調和

圖 3-50　型態調和

圖 3-51　材質質感調和

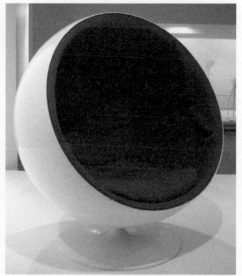

圖 3-52　形和色的調和

5. 均衡（Balance）：又可稱平衡，是指兩個力量相互保持平衡的意思，也就是將兩種以上的構成要素，互相均勻地配列在一個基礎的支點上，以保持力學上的平衡，達到安定的狀態。在視覺上的假想軸兩旁，分別放置形態相同或不相同，但質量卻均等的事物，看起來不偏重於任何一方，而是給人份量相當的感覺。畫面中的事物雖並不相等，但在視覺的感受上，卻由於分量相同，而產生均衡的感覺。例如：補色殘像（圖 3-53），為色彩的平衡作用。

圖 3-53　視覺產生補色殘像

　　理論上均衡與對稱原理大同小異，相同之處是兩者皆有中心軸線一分為二的兩邊區域，相異之處是對稱的兩邊是完全相同而相對，而均衡則是沒有那麼嚴格的限制。均衡的無形軸線兩方可以是相同的元素，也可以是類似或是完全不相同的，視覺上兩邊的質或是量能夠平均即可，就像是放在天枰的兩側，但卻不會有偏重任何一方的感覺。均衡可以給予人們協調又舒適的感受，使用的方法類似於對稱法，但是實質上，雖其呈現的效果具有對稱的平衡感，不過相較於對稱，更顯得自由開放，其美的形式美感似乎又沒有對稱來得拘束，應用的範圍自然也較為廣泛。

6. 對比（Contrast）：又可稱為對照，是指將兩種質量相對的要素，且相差懸殊配列在一起，以相互比較來達到二者相抗拒的狀態。其安排方式恰與調和相反，是將兩種性質完全相反的構成要素並置一處，企圖達到兩者之間互相抗衡的緊張狀態，含有比較的意味。因其差異性大，故具有強烈的感覺。舉凡形狀、色彩、質感、方向、光線，均可形成大與小（圖 3-54）、濃與淡、粗或細、輕與重、彎與直、亮與暗、動與靜、左與右、明與暗（圖 3-55）的對比效果。

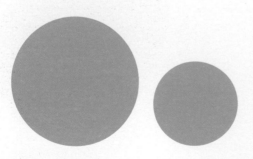

圖 3-54　大與小對比

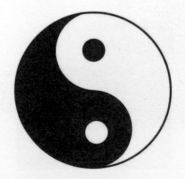

圖 3-55　黑與白的對比

　　簡而言之，不同的要素結合在一起，彼此刺激，會產生對比的現象，使強者更強、弱者更弱、大者更大、小者愈小，也就是經由對比的關係，可以增強個別要素所具有的特性。較常使用的方法有 A、線形的對比；B、形狀的對比（圖 3-56）；C、質量的對比（圖 3-57）；D、明度的對比（圖 3-58）；E、彩度的對比（圖 3-59）；F 色相的對比（圖 3-60）；G、質感的對比（圖 3-61）；H、動態的對比；I、位置的對比等。

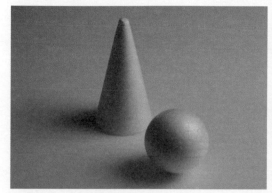

圖 3-56　形狀對比

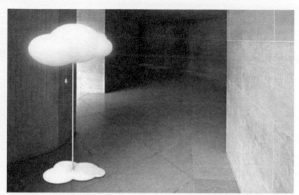

圖 3-57　質量對比（雲朵燈）

圖 3-58　明度對比

圖 3-59　彩度對比

圖 3-60　色相對比

圖 3-61　木頭與地磚的質感對比

對比具有強調的作用，目的是將凸顯的重點強調出來，使用得當則能展現充沛活力，而且顯眼且突出。但對比呈現的效果強弱與否，則決定於對比元素的配置關係，性質相反的組成，會因為強烈的對照而產生彼此間的差異與特質，導致主體性更加顯著。因此，對比的美感較容易能達到定睛的效果。

7. 比例（Proportion）：又可稱為「主從」，是指部份與部分或部分與整體之間的形式法則，不論是長短的關係、大小的關係、寬窄的關係或數量關係皆可形成。意即在特定的範圍內，存在於其中的各個元素之間，或是整體與部份、部份與部份之間，有大小、面積（圖 3-62）、長短（圖 3-63）、高低等有關數理的等比、等差級數的規則變化的關係，皆是比例美的形式原理（圖 3-64），彼此之間的關係能給人美的感受即為美的比例。

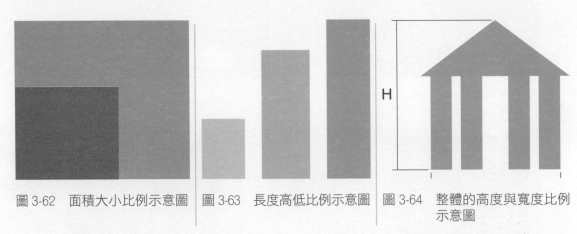

圖 3-62　面積大小比例示意圖　｜　圖 3-63　長度高低比例示意圖　｜　圖 3-64　整體的高度與寬度比例示意圖

比例的關係雖說是數理規則下的結果，但是相信其中必定有著某種最佳的組合方式，古希臘人認為最美的比例是黃金比例 1：1.618（圖 3-65），其分割的基本方法，是把一條線分割成大小兩段，而小線段與大線段之長度比等於大線段與全部線條之長度比，此種分割方法就是「黃金分割」（圖 3-66），例如 3：5 或 5：8 都是近似於黃金比例的值，是美的鐵則（圖 3-67）。

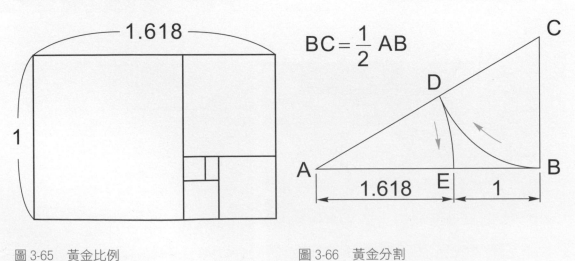

圖 3-65　黃金比例　　　　　　　　　　　　　　圖 3-66　黃金分割

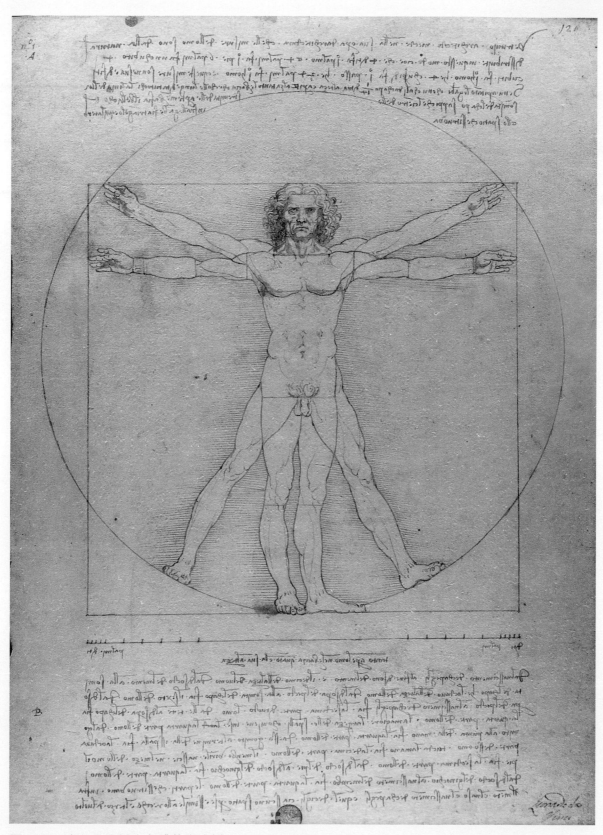

圖 3-67　達文西繪製的人體黃金比例

比例在形態美分為自然界（圖 3-68）與人造物兩方面，文藝復興時期以後，被廣泛用於繪畫、雕塑、建築等造形的尺寸比例。在視覺造形上，容易得到統一與變化，是公認為衡量自然造形美與人為造形美的準則。自然造形中，如鸚鵡螺漩渦造形；人工造形美，如希臘帕特農神殿之寬、高，乃至圓柱間隔，均依黃金比例準則建造。

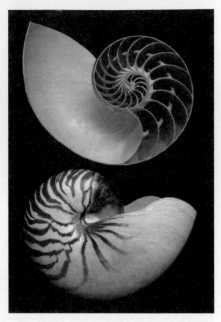

圖 3-68　自然物鸚鵡螺漩渦造形

8. 韻律（Rhythm）：又可稱為律動、節奏，具有共通印象的形體（形態、色彩、質感）或同一現象，規則與不規則的反覆和排列，是屬於週期性、漸變性的現象。予人產生的印象具有抑揚變化而又有統一感的運動，稱之為韻律（圖 3-69）。簡單說，同一形狀的東西，經反覆排列出現三次四次，就會產生韻律感。有時甚至不一定要使用同一形狀，只要經反覆排列就能產生強烈的韻律現象。

圖 3-69　圓形由大到小、反覆排列 3 次而產生韻律感

韻律應用的實例相當多，例如音樂，與時間有關的拍子所形成的曲調；而舞蹈是韻律進行時，肢體舞動變化的情形；造形則是最簡單的表現方式，利用反覆與漸變兩種形式來進行；此外，在其他藝術類別如繪畫、雕刻等也都是韻律表現的題材，如蒙德里安（Piet Cornelies Mondrian）畫作（圖 3-70，Broadway Boogie-Woogie）。

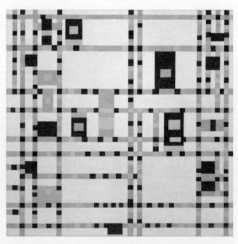

圖 3-75　蒙德里安的《百老匯爵士樂》畫作。

　　韻律是將形、色、音等元素，依照某種排列的順序，使其進行類似動態與時間的週期，讓人感覺輕快、跳躍（圖3-71、圖3-72、圖3-73），有其速度感或方向性的暗示，這種張力也是其他形式原理所沒有的。在造型上若失去律動感，會少掉造型上的活力，而顯露出安定、呆板，而造型上若加入了韻律，則能顯得活潑、有生氣，在視覺與心理上都會具有共感的感動力。

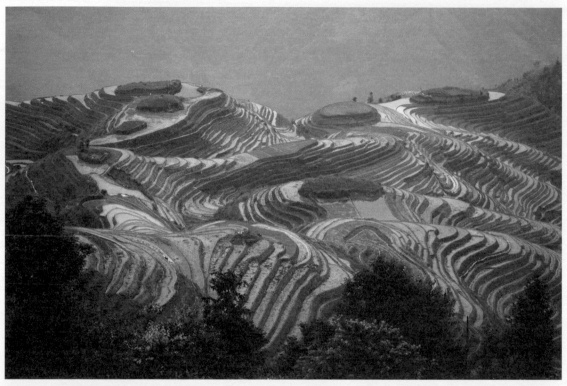

圖 3-71　充滿韻律的梯田

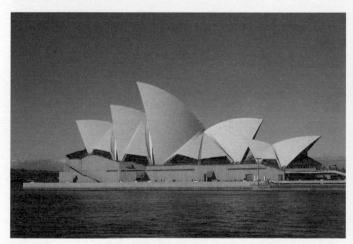

圖 3-72　澳洲雪梨歌劇院（Sydney Opera House）

圖 3-73　Martin Gallagher 設計的 Ardú Console 桌子

9. 統一（Unity）：又可稱為「統調」。即把不同的元素聚集在一起，並結合共通的要素（相同或類似的形態、色彩、肌理等），作秩序性或畫一性的組織、整理（圖 3-74、圖 3-75）；或選擇其中最主要的元素作為凝聚的力量，並且相互發生關連或共通的作用。運用共通的點來統一整體，看起來整齊統一、不會凌亂，稱之為統一。如中國的山水畫（圖 3-76）與日本合掌屋的雪景（圖 3-77），即是統一形式最明顯的例子。

如果過份強調對比關係，容易使畫面產生混亂。要調和這種現象，最好加上一些共通的造形元素，使畫面產生共通的格調，具有整體統一與調和的感覺（圖 3-78）。重複使用同形的事物，能使版面產生調合感。若把同形的元素配置在一起，便能產生連續的感覺。兩者相互配合運用，能創造出統一與調和的效果。統一的目的，是要提高每個要素之間的關係性，使主調居為明確的領導地位，如此一來便能感覺協調又富含變化。

統一是強調物質和形式中種種因素的一致性，最能使版面達到統一的方法，是版面的構成要素要少一些，而組合的形式卻要豐富些。統一是將存在的衝突或矛盾因素，調和成多樣的統一（unitry of multiplicty）。世界的美學、心理學、哲學界大師都曾對美提出精闢的看法，結論大都為多樣的統一，如康德認為外來的雜亂內容，要透過人類的感覺，統一於直覺的形式。19 世紀的美學家費希諾（GT. Fechner）、心理學家李普斯（T. Lipps）也提出同樣的主張，全部是同質的組成，比不上入異質的快感。

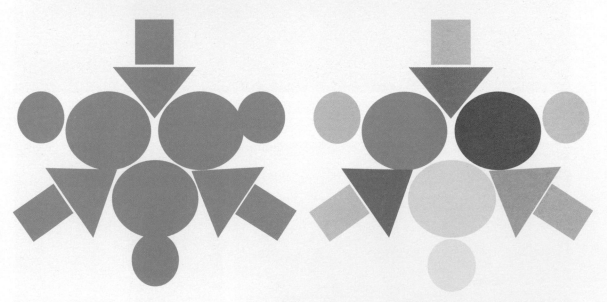

圖 3-74　多種圖形以面積最大的圓形為主要元素統一　圖 3-75　多種顏色可以彩度或明度進行統一

圖 3-76　統一的代表作品中國山水畫　　　圖 3-77　日本合掌屋雪景

圖 3-78　共通的造形元素配置
一起，具有共通的格調

10. 單純（Simplicity）：訴求的是簡潔、大方、明快的特質（圖 3-79、圖 3-80）。包浩斯之後的造型，開始從華麗繁瑣走向簡潔單純，奠定了簡潔形式的基礎典型（圖 3-81）。至此之後，現代的產品設計也都承襲著此風格，展現出大方流線的造型及富有機能性的設計。造形性與實用原則的完美結合，是現代藝術中的設計重點。

圖 3-79　單純型態組合　　　　　　圖 3-80　單純型態與顏色組合

圖 3-81 Braun 的產品造型簡單明快

　　單純是形態的簡化，它能表現溫和平靜及樸實無華的美。單純化的美感，是一個重要的形式表現法，單純並不一定單調乏味，它的主要概念，是去除雜蕪多餘的裝飾，只留取精華作為表現的主體。以色彩單純（同一色相，圖 3-82）、線條的單純（直線或曲線，圖 3-83）及形狀的單純（幾何形，圖 3-84），最易表達單純之美。

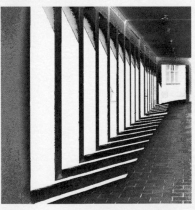

圖 3-82　色彩單純（同一色相）　圖 3-83　線條的單純（直線）　圖 3-84　形狀的單純（幾何形）

　　單純形式看似是所有原理中，最容易瞭解跟操作的，但其實不然，因為如何精簡至最低限度，又能保存其精神，是相當需要智慧的，再加上功用性的限制條件，要處理得當實為難事。如同包浩斯的第 3 任校長密斯（Ludwig Mies van der Rohe）所說的「少即是多」，箇中的方式相當不容易做到。單純的功效可獲致基本化、明確化、簡潔化和普通化的優點（圖 3-85），它以精髓的方法暗示象徵形象的寫實，因而有了抽象主義的衍生。如中國的藝術精神，留白的禪意境界，就是單純形式的最高表現（圖 3-86）。

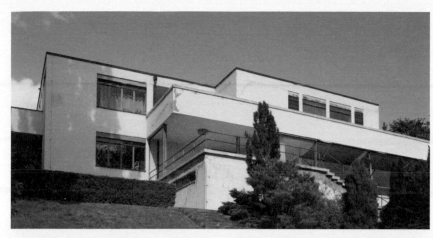

圖 3-85 密斯凡德羅
（Ludwig Mies）作品：
圖根哈特別墅（Villa
Tugendhat）

圖 3-86 大華禪畫（作者
王明明）

NOTE

4 構成方法

只有神才能創造，我們（設計師）大概都只是把元素拼湊罷了！

——摘自 MH 摩登家庭 KaHing 的文章

「構成」二字於《辭海》中的解釋是造成、組成之意，如「小橋、流水、人家，構成了一幅美麗的畫面」。而小橋、流水、人家是畫中的主要元素，透過構成排列出各元素在畫作中最適切位置。就像是設計師的工作，最主在於將許多元素如型態、顏色、材質甚至是感覺，透過設計構成的手段，完成一件讓人感到舒適、感動與驚豔的作品。構成又可分為「平面構成」與「立體構成」，分述如後。

· 知名畫家吳冠中作品《江南人家》的小橋、流水、人家

4.1 平面構成

設計構成的簡單，所以讓產品更好，在設計的過程，會使用編排的形式來構成各種元素，以呈現特殊的視覺效果，稱之為「構成」。構成的方法包含：分割、重疊、集合、變換和變形等方法。

1. 分割：係為切成小單元分開的意思，在構成上分割可分為有規則的分割（圖 4-1）跟隨意自由的分割（圖 4-2），分割的目的在於取得構成的比例，最符合美學的形態，且具有多元豐富的邏輯與韻律的呈現。分割的基礎在於使用數學的原理，如等差級數或等比級數，但是也不全然使用，如自由或隨意的分割，就是非數學原理進行的分割。

圖 4-1　規則分割　　　　　　　　　　　　圖 4-2　隨意分割

分割的方式可分為規則與隨意自由分割兩大部分，分別說明如下：

（1）規則分割：是平面構成中最常見的分割方式。顧名思義，「規則分割」有一定的原則與節奏，且從開始到最後的分割，皆依循一定的規則進行。

A.等比分割：以分割的數理原則為依據，分割比例逐步以倍數增加距離分割，例如 2、4、8、16（圖 4-3）。

圖 4-3　分割距離具有等比關係

B.等差分割：分割的比例按照固定的差距距離進行分割，例如固定差距為 3，則分割距離為 1、3、6、9（圖 4-4）。

圖 4-4　分割的距離具有等差的關係

C.漸次分割：逐步地將分割的物體，漸次地改變其大小，具有規則性的分離，視
覺上具有漸變的效果（圖 4-5）。

圖 4-5　分割的物體逐步改變其大小

D.等量方割：以相同的形狀、角度、形式、面積進行分割，進行規則地排列組合，
不斷地重複相同元素的排列，整體的效果看起來就像是反覆的美學（圖 4-6）。

圖 4-6　等量分割

（2）自由分割：係為分割不具有任何的規則可循，包含面積、形狀、型態或是形式皆
非常隨意地進行分割，分割的距離也無法找尋出固定的比例，常見於抽象派畫作
之中（圖 4-7）。

圖 4-7　抽象派畫家康丁斯基（Wassily Kandinsky）畫作

分割的形式可分為水平分割、垂直分割、交叉分割、平行分割等方式，分別說明如下：

（1）水平分割：係指分割的切線皆為水平線條，不管分割距離的大小為何，切割的線條皆以水平的形式呈現。日常生活中常見水平分割的實例，如百葉窗、斑馬線、鐵捲門等（圖 4-8）。

圖 4-8　日常生活中各種水平分割的物品

（2）垂直分割：垂直分割恰巧與水平分割相反，切割的線條皆為是垂直的形式呈現，日常生活中常見水平分割的實例，如窗簾、產品條碼等（圖 4-9）。

圖 4-9　日常生活中各種分割的物品

（3）交叉分割：係指分割的線條彼此互相交集，切割線可為直線、曲線或者是不規則的線條，線的方向雖不同，但是線與線間會相交。日常生活中常見例子，如高樓大廈的外觀、盤結的蜘蛛網，交通路線圖等（圖 4-10）。

圖 4-10　交叉分割

（4）平行分割：與交叉分割正好相反，係指分割的線條彼此不會有交集，切割線可為
　　 直線、曲線或者是不規則的線條，線的方向雖不同，但是線與線間不會相交。日
　　 常生活中常見的例子，如同心圓、鐵軌等（圖 4-11）。

圖 4-11　平行分割

（5）放射線分割：此種分割方法介於水平與垂直分割之間，分割的線條一開始會交集
於同一點，再從交集的點向四周延伸出去，就像是放射線一樣。其交集的點無固
定位置，可於圖面中央點，也可以是圖面的任何一個點。日常生活中常見的例子，
如同光線的散射效果、展開的扇子、孔雀開屏的效果（圖 4-12）等。

圖 4-12　放射線分割

2. 集合：係為許多分散的物聚在一起的意思，在構成上是將各種元素（包含形狀、面積、
形式）統一整體的規劃、組合、排列集中再一起（圖 4-13），但仍需考慮個元素之間
的關係，並加以組合。集合的目的在於視覺效果上可以獲得較多元變化的圖面效果外，

由於集中的效應會讓各元素在圖片中具有聚點的效果，同時也具有群體跟秩序感，又可分為放射狀集合，如日常生活中常見的盛開的花朵（圖 4-14），以及螺旋狀集合，如人類的 DNA（圖 4-15）。

圖 4-14　花朵盛開時呈現放射狀集合　　　圖 4-15　人類 DNA 呈現螺旋狀集合

3. 重疊：係為各元素互相交疊在一起的情形，與集合有些相似，不同之處在於元素與元素間會相互交疊，亦可說元素與元素之間，互相有所滲透融入，但有時也能各自呈現自己的形狀。重複的方式依據重複的情形，可分為連結重疊、相加重疊、交疊重疊，說明如下：

（1）連結重疊：係指元素與元素之間相互重疊之後，原本兩個各自元素的形狀，變成一個群體的型形狀，重複之後較不容易看出單獨元素原本的形狀（圖 4-16）。

（2）相加重疊：係指兩個各自元素的形狀交疊後，重複交疊的位置會保留元素原本的外觀形狀，即使交疊重複之後，仍清晰可見各元素的形狀（圖 4-17）。

（3）交疊重疊：係指元素與元素相互交疊之後，具有元素先後順序的關係，順序在前的元素，仍可看到原本元素的形狀；順序在後的元素，則無法看到其元素原本的形狀（圖 4-18）。

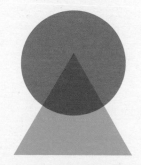

圖 4-16　連結重疊圖形　　圖 4-17　相加重疊圖形　　圖 4-18　交疊重疊圖形

4. 變換：係為將各元素的型態做改變，變換成另一種形態。如將變換過的元素，加以組合排列，便可產生新的形式。變換的方式又可以分為：摺疊、破碎、伸縮、彎曲、扭轉等方式。說明如下：

（1）摺疊變換：係指將元素進行凹折，變換成具有折疊效果的型態，於平面構圖上可以產生立體的視覺效果，日常生活中常見的例子，如可折疊的燈具、摺疊的家具等（圖 4-19）。

圖 4-19　摺疊居家用品

（2）破碎變換：係指將元素進行分割成，變換成一小片一小片的碎片，於平面構圖上，可產生小面狀或小點狀的效果。此方法能避免元素表面過大，產生不符合恰當比例，大而不當的視覺效果。日常生活中常見的例子，如馬賽克磁磚，破碎的心等（圖 4-20）。

圖 4-20　破碎轉換的圖案與相框

（3）伸縮變換：係指將元素進行擴展或縮小的行為，變換某一個向量是增加或者是減少的樣態，於平面構圖上可以產生平衡的效果。日常生活中常見的例子，如伸縮樓梯、伸縮的餐桌等（圖 4-21）。

圖 4-21　可伸縮的家居用品

（4）彎曲變換：指將元素進行彎曲，變換成具有弧度的元素，於平面構圖上可以產生漸變或律動感的效果。日常生活中常見的例子，如可彎曲的片狀手機、彎折的椅子等（圖4-22）。

圖 4-22　彎曲的 3C 產品與家具

（5）扭轉變換：指將元素根據一定的旋轉方向與扭轉角度進行變換，變換後的型態較無法看出原本的形狀，但是可以產生豐富多元的樣態，於平面構成上具有活潑生動之效果。日常生活中常見的例子，如扭轉造型的建築物、燈具等（圖4-23）。

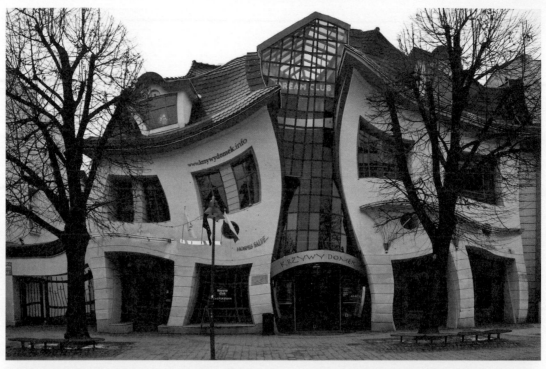

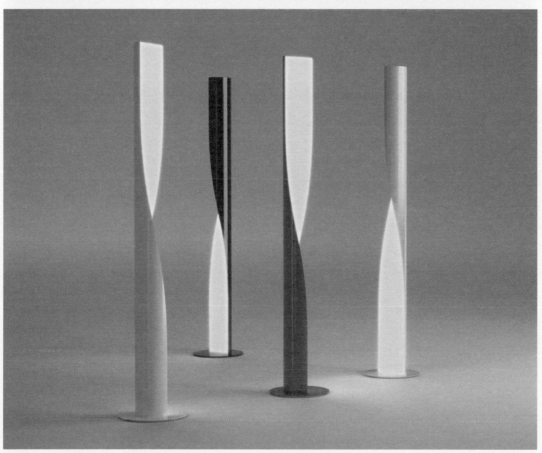

圖 4-23　扭轉造型的建築物與立燈，Mrs. and Mr. Szoty ski 設計的 Krzywy Domek（上圖），靈感來自波蘭插畫家 Jan Marcin Szancer 的作品。以及 AquiliAlberg 作品：Evita 落地燈（下圖）。

5. 擴散：係為構成由內而外散發開來的效果，不一定具有中心點，即使有中心點，也不一定位於中心位置，同時在平面上，也可以是多個中心點向外擴散的發散。擴散的重點，不在於中心點的位置，而是著重在元素經擴散之後，所產生的視覺張力效果，這也是跟集合與放射狀分割不同之處。日常生活中常見的例子，如氣球升空、顏色擴散等（圖4-24）。

圖 4-24　擴散的氣球與彩色光影

6. 均衡：係為元素構成方式為上下、前後、左右具有互相稱性的效果，將元素加以排列組合後，出現相互對稱之情形。均衡的目的在於達到圖面的平衡感與秩序感，具有安定、平穩、規矩之感。日常生活中常見的例子，如蝴蝶、剪紙藝術等（圖4-25）。

圖 4-25　均衡構成的蝴蝶與剪紙藝術

7. 偏軸：正巧與均衡構成方式為相對關係，係為元素沒有固定的軸心位置進行排列組合，可以使用傾斜、歪斜以及集中某處的方式進行構成。偏軸的目的在於產生視覺效果的趣味性與焦點，有別於均衡之美，要呈顯的是具變化、不平衡、不對稱的效果。日常生活中常見的例子，如傾斜造型茶具（圖4-26）。

圖 4-26　偏軸構成的茶具與建築物蘭陽博物館

4.2　立體構成

　　我們生存於立體空間之中，日常生活中所觸及的物件大都為立體呈現，例如：建築物、交通工具、家具等，小到生活小物，大到航空母艦。立體構成又可稱為空間構成，依據視覺基礎、力學原理，將立體元素依據每的形式原理進行組合，其構成的過程可以從分割到組合，又從組合到分割。例如某個元素的形狀，僅為元素其中一個面向的形狀，而型態則包含數個面向的形狀外觀，亦即型態是由數個形狀所構成。立體構成的方法，依據不同的類別可分為：抽象構成、具象構成、直覺構成，以及數理構成等等。

1. 抽象構成：係指構成對象以非具象為目標，構件與構件排列組合以抽象為主，藉由構件與構件的造型、顏色、材質等，來表達各種抽象構成的感性情緒，並啓發創意，具有豐富、活潑的視覺效果與美感。日常生活中常見的例子，如抽象派畫家康丁斯基作品、抽象藝術品等（圖 4-27、圖 4-28）。

圖 4-27　抽象派畫家康丁斯基作品

圖 4-28　抽象藝術品

2. 具象構成：此整構成方法恰與抽象構成相反，係指構成對象以具象為目標，構件與構件間的排列組合以具象為主，其構成具有規則與邏輯性，非隨意的排列組合，具有統一協調的視覺效果與美感。日常生活中常見的例子，如楊英風的雕塑、仿生設計的家居用品等等（圖 4-29、圖 4-30）。

圖 4-29　楊英風雕塑作品〈鳳凰來儀〉　　　　　　圖 4-30　鸚鵡螺具象造型燈具

3. 直覺構成：係指 2 個以上相同樣態和相同體積的單元體作為最基本的構件，且依據美的形式原理和設計者的直覺，隨意地進行排列與組合。構件與構件之間連接的方式較為多元，亦可於基本構件做一些表面銳角、R 角和邊緣的處理，形成一些新的構件基本形，於空間中構成具有整體性造型的物件方法。日常生活中常見的例子，如建築物、居家用品等（圖 4-31）。

圖 4-31　直覺設計下的 CD Player，設計者深澤直人（Naoto Fukasawa）與垃圾桶（Goodss Limited 的設計師 Catherine Mui 作品）

4. 數理構成：係指 2 個以上相同樣態和相同體積的單元體作為最基本的構件，依據數理的原理，進行構件的排列與組合，可採用重複構成、類似構成、模矩構成等方式，組和成具有模矩關係的、理性化的和秩序感強烈的多面體空間的構成效果。日常生活中常見的例子，如桁架、房屋等（圖 4-32）。

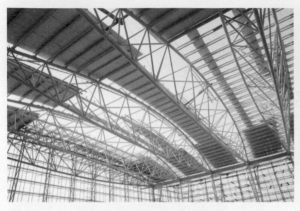
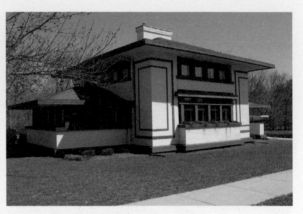

圖 4-32　桁架與建築師萊特設計的建築

5 點線面體

畫圖課結束了／葳葳卻還是無法離開／她的圖畫紙是空白的／葳葳說：「我就是不會畫圖呀！」／為了證明這一點／她拿著筆，往紙上一戳／留下了一個再普通不過的「●」／但是，這卻是一個帶來無限可能的點。

~「費柏視覺工作室」負責人暨創意總監
彼得‧雷諾茲

‧ Peter H. Reynolds《The Dot》

5.1 點

點是構圖中一項基本元素，無論運用於繪畫、攝影、設計上等，都非常有「聚焦」的效果。「點」是一種具有空間感的形體，視覺上比較容易注視到，但是點沒有擴張性、延展性與方向性的特性，不過，實際上點又具有面積大小與形狀的差異（圖5-1、圖5-2）。自然界的現象，讓我們經常可以看見點的形成，例如水滴從天空掉落，雨滴就是點的匯成（圖5-3）。俗語說的滴水穿石，就是一點一點的水由上而下滑落，敲打著石頭，時間一久則將石頭給穿透了。白居易的琵琶行，大珠小珠落玉盤雖用來形容琵琶音律，但描述的方式已充分顯示點所產生的魅力。

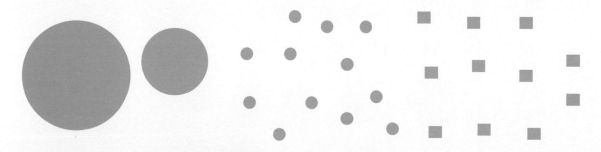

圖 5-1　點的大小差異　　　　　圖 5-2　點的形狀差異

圖 5-3　雨滴情景

一、點的特性

　　「點」因為體積小，反而更能突出凝聚畫面中的視線，點和點的距離，越是接近則會匯集成線，點有時會成為線中的交集點，或者是產生成一個小符號。點具有聚焦的效果，因此，點也會成為注意的核心所在，具有凝視的功能，點能通過觀看者的心理因素產生視覺張力。點的特性概述如下：

1. 具有聚焦與凝視的視覺核心效果，如圖 5-4。

圖 5-4　各國國旗中以點為設計具有聚焦效果

2. 點的距離越近會產生連結的現象，進而產生線性動感的視覺效果，如圖 5-5。

圖 5-5　點與點之間越近，產生線性動感

3. 點的面積大小，會造成點的移動視覺效果，如圖 5-6。

圖 5-6　點的面積由大到小，產生移動視覺效果

4. 連續的點會產生律動感的視覺效果，如圖 5-7。

圖 5-7　點的律動效果

5. 不同的背景內同樣面積的點，視覺上會產生面積不同的效果，如圖 5-8。

圖 5-8　背景白底的點，面積大於綠底的點

二、點與美的形式原理

美的形式原理是大自然給與人美的禮物，經由先人智慧的歸納整理，留給世人美的結晶，同時也是留給後人對於美的事物的賞析衡量標準之一。為能清楚的讓初學者了解美學細節，點與美的形式原理運用，配合前揭提過的構成方法，分述如下：

1. 點反覆（repetition）：平面中大小相同的點，重複出現秩序排列（圖 5-9）。

圖 5-9　點的反覆構圖

2. 點漸層（Gradation）：將點重複排列，並加以次第的改變，包含等差、等比、漸變的形式（圖 5-10）。

圖 5-10　點的漸層構圖

3. 點對稱（symmetry）：具軸線位置（可為假設），位於軸線左右或上下兩邊有著完全相同的元素，成雙成對的存在，且是相對性質（圖 5-11）。

圖 5-11　點的對稱構圖

4. 點調和（harmony）：將性質相似的事物並置一處的安排方式，兩個以上的造型要素之間的統一關係（圖 5-12）。

圖 5-12　點的調和由圓→橢圓→六邊形→方形構圖

5. 點均衡（Balance）：將大小不同的點視為兩個力量相基礎的支點上（圖 5-13）。

圖 5-13　點的均衡構成互保持平衡的意思，也就是將兩種以上的構成要素，互相均勻的配列在一個基礎的支點上（圖 5-13)。

6. 點對比（**Contrast**）：將點質量相對的要素，如大與小，相差懸殊的配列在一起，以相互比較來達到二者相抗拒的狀態（圖 **5-14**）。

圖 5-14　點的大小對比構圖

7. 點比例（**Proportion**）：點與點之間的主從關係或點整體之間的形式法則（圖 **5-15**）。

圖 5-15　點的由大到小比例構圖

8. 點韻律 （**Rhythm**）：點共通印象的形體（形態、色彩、質感），規則或不規則的反覆和排列，產生的律動印象（圖 **5-16**）。

圖 5-16　點的由大到小不規則排列構圖

9. 點統一（Unity）：又可稱為統調，把不同型態的點元素聚集在一起，作秩序性或一致性的組織，並選擇其中某種最主要的元素作為凝聚的力量，並且相互發生關連或共通的作用（圖 5-17）。

圖 5-17　圓點、方點的由大到小不規則排列構圖

三、點的構成

　　點的構成可分為平面構成與立體構成，各種構成方法說明如後。

（一）平面構成

1. 分割：分為規則與自由分割兩種，如圖 5-18、圖 5-19 所示。

圖 5-18　點的規則分割

圖 5-19　點的自由分割

2. 集合：分為放射狀集合與螺旋狀集合，如圖 5-20、圖 5-21 所示。

圖 5-20　點的放射狀集合　　　　　　　圖 5-21　點的螺旋狀集合

3. 重疊：包含連結重疊、相加重疊、交疊重疊等，如圖 5-22、圖 5-23、圖 24 所示。

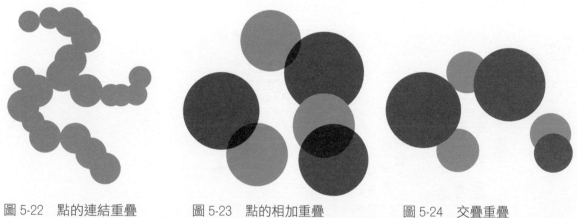

圖 5-22　點的連結重疊　　　圖 5-23　點的相加重疊　　　圖 5-24　交疊重疊

（二）立體構成

　　點的立體構成包含抽象構成、具象構成、直覺構成、數理構成等，敘述如後。

1. 抽象構成：如圖 5-25。

圖 5-25　點的抽象構成

2. 具象構成：如圖 5-26。

圖 5-26 點的具象構成（王巧婷，2012）

3. 直覺構成：如圖 5-27。

圖 5-27 Morning at Antibes - 法印象畫派 Claude Monet

4. 數理構成：如圖 5-28。

圖 5-28 點的等量構圖（來源：nipi.com 妮圖網）

5.2 線

線從各個不同角度端賞，它們就如同瞬時凝結，在空間裡的黑色線條，輕巧的打破前、後的關係，**Thin Black Lines** 的存在，一方面不斷在創造新空間，另一方面則不斷地在崩潰舊有空間，自由來回穿梭於 **2D** 與 **3D** 之間的神祕向度。

~Nendo 創辦人 Oki Sato

・Nendo 工作室創辦人佐藤大設計的 Thin Black Lines

線係指形容人或事物的方向定位運動或系統的延續，在幾何學上指一個點，任意移動過程所構成的圖形，如直線、曲線等。線具有方向性、有長度、有面積、有位置上的屬性。線具有直線、射線與線段（圖 **5-29**），其差異性如表 **5-1**。

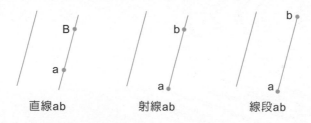

直線ab　　射線ab　　線段ab

圖 5-29　線的種類

表 5-1　各種線的特點與關係表

名稱	圖形	特點	關係
直線	缺	沒有端點，向兩端沿線延伸	直線本身
線段	缺	具有兩端端點，兩端無法延伸	直線的一部分
射線	缺	具有一端端點，有一端可無限延伸	直線的一部分

一、線的特性

點匯聚後，經過連結的效果產生了線。線最明顯的特徵是「長度」，長度讓線產生「移動」的感覺，另外長度亦具有指標、方向的視覺意義，因而進一步轉化成為「運動」的感受。線具有微小的面積（但不具有體積），也因如此線在視覺上具有「連結」的效果。線的特點如下：

1. 線具有多種面貌，如水平、垂直、斜線、曲線等呈現方式，具有安定、飛越、積極、動感的視覺效果（圖 5-30、圖 5-31）。

圖 5-30　線的水平線與垂直線構圖 - 木材（來源：nipi.com 妮圖網）

圖 5-31　線的斜線與曲線構圖（來源：nipi.com 妮圖網）

2. 其本身不佔空間表現的形體功能，通過線的聚集可以表現出「面」的效果（圖 5-32）。

圖 5-32　線呈現面的視覺效果

3. 線構成面後，可再藉由面的圍塑，形成封閉式的空間形式表現（圖 5-33）。

4. 線的粗或細可以產生力道，且穩重的前進感，或者是纖細柔軟的後退感（圖 5-34）。

圖 5-33　線構面圍塑成空間（來源：新民網）　圖 5-34　線的粗 / 細具有不同視覺感受（來源：www.reddocn.com）

5. 具有長度的線，經由排列組合，可以產生律動感（圖 5-35）。

圖 5-35　線的律動視覺效果（來源：www.reddocn.com）

二、線與美的形式原理

　　線與點具有不同特性，線在美的形式原理的法則下，加上前揭本書提過的構成方法，以呈現各種線的美學形式原理之構圖，期盼能讓初學者容易習得相關知識與了解，分述如下：

（一）平面構成

1. 線反覆（repetition）：平面中長短相同或粗細不同的線條，重複出現秩序排列（圖 5-36）。

2. 線漸層（Gradation）：將線重複排列，排列距離並加以次第的改變，包含等差、等比、漸變的形式（圖 5-37）。

圖 5-36　線的反覆構圖 - 條碼

圖 5-37　線的漸層構圖

3. 線對稱（symmetry）：係指具有中心軸位置（可為假設），位於軸線左右或上下兩邊有著完全相同的元素，成雙成對的存在，且是相對性質（圖 5-38）。

4. 線調和（harmony）：將性質相似的事物並置一處的安排方式，兩個以上的造型要素之間的統一關係（圖 5-39）。

圖 5-38　線對稱構圖

圖 5-39　線調和構圖

5. 線均衡（**Balance**）：將粗細或長短不同的線，視為兩個力量相互保持平衡的意思，也就是將兩種以上的構成要素，互相均勻的配列在一個基礎的支點上（圖 5-40）。

6. 線對比（**Contrast**）：將線長短或線的面積大小等相對的要素，相差懸殊配列在一起，以相互比較來達到二者相衝突的狀態（圖 5-41）。

圖 5-40　線均衡構圖

圖 5-41　線對比構圖

7. 線比例（**Proportion**）：線與線之間的主從關係或點整體之間的形式法則（圖 5-42）。

8. 線韻律 （**Rhythm**）：線共通印象的形體（長短、粗細、直線、彎曲），規則或不規則的反覆和排列，產生的律動印象（圖 5-43）。

圖 5-42　線比例構圖

圖 5-43　線韻律構圖

9. 線統一（Unity）：又可稱為統調，把不同型態的線元素聚集在一起，作秩序性或一致性的組織，並選擇其中某種最主要的元素作為凝聚的力量，並且相互發生關連或共通的作用（圖 5-44）。

圖 5-44　線統一構圖

（二）立體構成

線的立體構成包含抽象構成、具象構成、直覺構成、數理構成等，敘述如後。

1. 抽象構成：如圖 5-45。

圖 5-45　線的抽象構成 - 畢卡索作品絲巾

2. 具象構成：如圖 5-46。

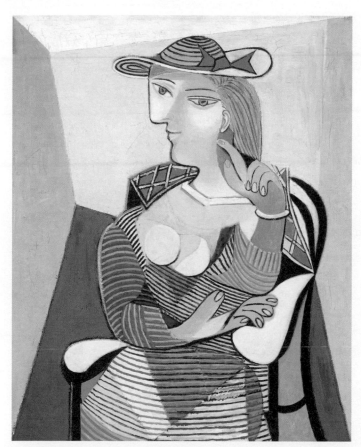

圖 5-46　線的具象構
成 - 畢卡索作品瑪莉
德雷莎

3. 直覺構成：如圖 5-47。

圖 5-47　線的直覺構成 - 法印象畫派 Claude Monet 作品

4. 數理構成：如圖 5-48。

圖 5-48　線的數理構成 -
蒙德里安作品

5.3 面

設計原則是簡練、典雅或者美
觀、經濟、容易保修，產品必須通過
其表面形狀表述使用功能、功能和外形的圓
滿統一，是達到使用目的的唯一手段，更重要
的是，好的外形同時還能夠促進產品的銷售。

~Raymond Loeway

· Raymond Loewy 設計的削鉛筆機

　面是構圖中的元素之一，也是產品設計中最容易被消費者看到的細節。面係由點連結
成線，再由線圍塑成面，也是點、線、面中面積最大的元素。面具有界定範圍的概念，由
於是點與線延伸而來，因此具有點與線的特性。面在字詞上的解釋為事物的外表，幾何學
上稱線移動所生成的形跡。

　　自然界的現象，讓我們經常可以看見面的形成，例如一點點的水滴從天空掉落，雨滴匯成成雨絲，雨絲線則構成雨景（圖 5-49）。「水平如鏡 波光粼粼」則是形容湖水寧靜的像一面鏡子般的景色（圖 5-50）。

圖 5-49　雨中即景　　　　　　　　　　　　　　圖 5-50　水面靜如明鏡

一、面的特性

　　面體積較大，面是線的移動形跡，如垂直的線平行移動會變成方形（圖 5-51）；直線移動具有迴轉則是圓形（圖 5-52）；傾斜直線的平行移動會變成菱形（圖 5-53）；以直線的一端固定移動則為半圓形或扇形（圖 5-54）；直線做曲折波形的移動則為動態的面（圖 5-55）。簡單說面具有座標位置、寬度、長度、指標方向，可以成為造型中各型各樣的形狀，視為設計中最重要的因素。

往右移動

圖 5-51　線平行移動會變成方形　　　　　　　　圖 5-52　線平迴轉會變成圓形

圖 5-53　線傾斜移動會變成菱形　　　　　　　　　　圖 5-54　固定一端移動會變成半圓形／扇形

圖 5-55　線波形移動變成動態的面

面的特性概述如下：

1. 具有直線表現的心理特徵，圍塑成方形時具有安定與秩序感，具有簡潔、有條不紊、井然有序的感覺（圖 5-56）。

2. 具有曲線表現出的心理特徵，圍塑成曲面、圓形具有柔軟感與圓順感，具有數理概念又有滑順、律動的感覺，但因為幾何圖形有時較具理性與冰冷感（圖 5-57）。

圖 5-56　直線圍塑成的面構圖

圖 5-57　曲線圍塑成的面構圖

3. 具有自由曲線的心理特徵，圍塑成自由的曲面列如紙材被手指撕開時的線條所構成的面，沒有一定規則的數理概念所形成，具有自由、自然的意象，具有感性與溫度感（圖5-58）。

4. 面的長度與寬度具有較大差異時，則面的性質就會趨向線的特性（圖5-59）。

圖 5-58　自由曲線圍塑成的面構圖　　　　　　圖 5-59　面的長度與寬度差異大之面的構圖

二、面與美的形式原理

面與美的形式原理運用，以及前揭提過的構成方法，本書的呈現目的是為能清楚的讓初學者了解面的構圖與美的形式原理結合的方式，分述如下：

（一）平面構成

1. 面反覆（repetition）：大小相同的面，重複出現秩序排列（圖5-60）。
2. 面漸層（Gradation）：將面重複排列，並加以次第的改變，包含等差、等比、漸變的形式（圖5-61）。

圖 5-60　大小相同的面重複排列

圖 5-61　面漸層重複排列

3. 面對稱（symmetry）：具中間軸線位置（可為假設），位於軸線左右或上下兩邊有著完全相同的元素，成雙成對的存在，且是相對性質（圖 5-62）。

4. 面調和（harmony）：將性質相似的事物並置一處的安排方式，兩個以上的造型要素之間的統一關係（圖 5-63）。

圖 5-62　面對稱構圖　　　　　　　　　　　　　　圖 5-63　面調和構圖

5. 面均衡（Balance）：將大小或形狀不同的面，視為兩個力量相互保持平衡的意思，也就是將兩種以上的構成要素，互相均勻的配列在一個基礎的支點上（圖 5-64）。

6. 面對比（Contrast）：將面質量如大與小相對的要素，且相差懸殊配列在一起，以相互比較來達到二者相抗拒的狀態（圖 5-65）。

圖 5-64　面均衡構圖　　　　　　　　　　　　　　圖 5-65　面對比構圖

7. 面比例（Proportion）：面與面之間的主從關係或面整體之間的形式法則（圖5-66）。

8. 面韻律（Rhythm）：面共通印象的形體（幾何、非幾何），規則或不規則的反覆和排列，產生的律動印象（圖5-67）。

9. 面統一（Unity）：又可稱為統調，把不同型態的點元素聚集在一起，作秩序性或一致性的組織，並選擇其中某種最主要的元素作為凝聚的力量，並且相互發生關連或共通的作用（圖5-68）。

圖 5-66　面比例構圖

圖 5-67　面韻律構圖

圖 5-68　面統一構圖

（二）立體構成

面的立體構成包含抽象構成、具象構成、直覺構成、數理構成等，說明如後。

1. 抽象構成：如圖5-69。

圖 5-69　面的抽象構成 - 康丁斯基作品

2. 具象構成：如圖 5-70。

圖 5-70 面的具象構成

3. 直覺構成：如圖 5-71。

4. 數理構成：如圖 5-72。

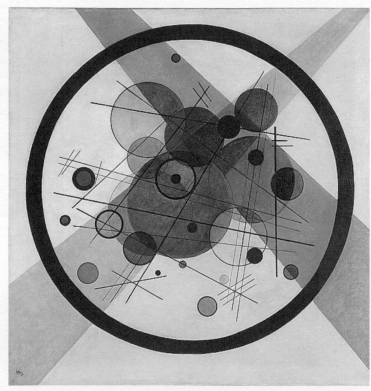

圖 5-71 面的直覺構成 - 胡安．格里斯
（Juan Gris）作品

圖 5-72 面的數理構成 - 蒙德里安作品

5.4 體

在重新構成畫面的時候，很重視物體的變形與面的秩序。他曾說過「世界上的一切物體都可以概括為球體、圓柱體和圓錐體協調物體與物體之間的空間關係」。

~ 保羅·塞尚（Paul Cézanne）

· 塞尚作品《帘子、罐子、盤子》

設計是一門科學技術與藝術相融合的學科，而體構成教學訓練的目的就是為進行立體造型設計奠定基礎。體立足於對立體造型可能性的探索，而不完全考慮造型的功能等因素，目的在於學習立體造型的原理、規律和構成的專業知識訓練。

體的構成不是完全依賴於設計者的靈感，而是把靈感和嚴密的邏輯思維結合起來，通過邏輯推理的辦法，並結合美的形式原理與構成的方法，再將美學、工藝、材料等因素納入構成的內涵中。體構成的目的在於培養造型的感覺能力、想像能力和構成能力，在基礎訓練階段，體構成是包括技術、材料在內的綜合訓練，但在體的構成過程中，掌握立體造型規律是為最根本的知識。

一、體的特性

　　每個物件都有利理空間的特性，生活周遭的物件幾乎都是以立體的型態出現在我們的眼前。立體不僅具有長度、高度、厚度、面積、體積等，還具有方向、延展、量體的等特性，最為特殊的是立體不需要依恃他物，自身能夠單獨的存在。

　　20 世紀初的前衛藝術運動系為一群立體派的藝術家所追求的藝術革命，畫作中強調運用許多的角度來描寫對象物，將其置於同一個畫面之中，以此來表達對象物最為完整的形象。運用體的各個角度交錯疊放造成了許多的垂直與平行的線條角度，散亂的陰影使立體主義的畫面沒有傳統西方繪畫的透視法造成的三度空間錯覺。背景與畫面的主題交互穿插，讓立體主義的畫面創造出一個二度空間的繪畫特色，最為人知的立體派畫家畢卡索作品（圖5-73），可謂是其中的翹楚。

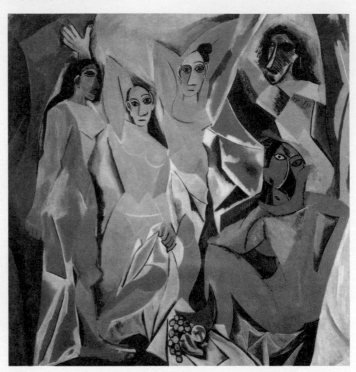

圖 5-73　畢卡索畫作阿維農的少女

　　體的特性說明如下：

1. 同時呈現不同角度的面，如圖 5-74。
2. 具有一種幾何形體的美，如圖 5-75。

圖 5-74　艾菲爾鐵塔（La Tour Eiffel）不同面的面貌

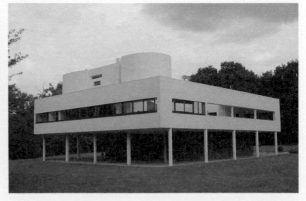

圖 5-75　柯比意（Le Corbusier）設計的幾何形體薩維亞別墅

3. 體能在形式的排列組合所產生的美感，如圖 5-76。

4. 否定了從一個視點觀察事物，如圖 5-77。

圖 5-76　體 的 排 列 組 合 美 感，北 歐 設 計 師　圖 5-77　非單一視點
Limpalux 設計的月亮果凍（Moonjelly）

5. 體的線、曲線所構成的輪廓、塊面堆積與交錯的趣味、情調，代替傳統的明暗、光線、
　　空氣、氣圍表現的趣味，如圖 5-78。

圖 5-78　體的線、曲線所
構成的輪廓與光影交錯，
發 光 建 築（Chromogenic
Dwelling）

二、體與美的形式原理構成

1. 體反覆（repetition）：體積大小不同的立方體，重複出現秩序排列（圖 5-79）。

2. 體漸層（Gradation）：將體重複排列，排列距離並加以次第的改變，包含等差、等比、漸變的形式（圖 5-80）。

圖 5-79　立方體反覆構成建築物　　　　圖 5-80　建築物用體漸層構成

3. 體對稱（symmetry）：係指具有中心軸位置（可為假設），位於軸線左右或上下兩邊有著完全相同的元素，成雙成對的存在，且是相對性質（圖 5-81）。

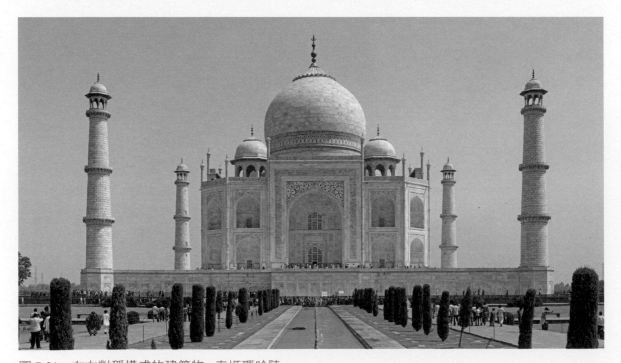

圖 5-81　左右對稱構成的建築物 - 泰姬瑪哈陵

4. 體調和（harmony）：將性質相似的事物並置一處的安排方式，兩個以上的造型要素之間的統一關係（圖 5-82）。

5. 體均衡（Balance）：將大小或形狀不同的體，視為兩個力量相互保持平衡的意思，也就是將兩種以上的構成要素，互相均勻的配列在一個基礎的支點上（圖 5-83）。

圖 5-82　立體調和構成之建築物。鹿特丹舊港區（Oude Haven），建築師 Piet Blom 設計的方塊屋（Kijkkubus）

圖 5-83　大小與形狀不同球體均衡構（德國維特拉消防站，伊拉克設計師 Zaha Hadid 作品）

6. 體對比（Contrast）：將體積大小或形狀不同等相對的要素，相差懸殊配列在一起，以相互比較來達到二者相衝突的狀態（圖 5-84）。

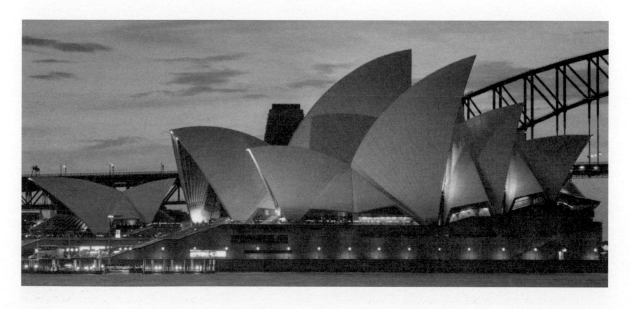

圖 5-84　以形狀大小對比構成的雪梨歌劇院

7. 體比例（Proportion）：體與體之間的主從關係或點整體之間的形式法則（圖 5-85）。

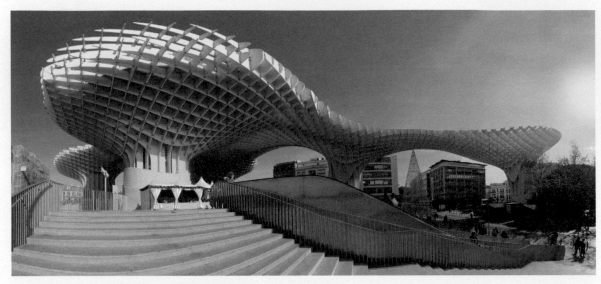

圖 5-85　具有為主從關係比例構成建築物（德國建築師 J. Mayer H. 所設計位於西班牙塞維亞的「都市陽傘（metropol parasol）」）

8. 體韻律（Rhythm）：線共通印象的形體（體積、形狀），規則或不規則的反覆和排列，產生的律動印象（圖 5-86）。

9. 體統一（Unity）：又可稱為統調，把不同型態的立體聚集在一起，作秩序性或一致性的組織，並選擇其中某種最主要的元素作為凝聚的力量，並且相互發生關連或共通的作用（圖 5-87）。

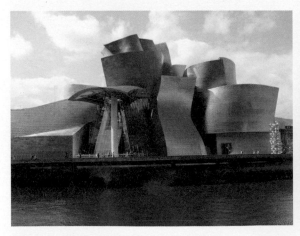

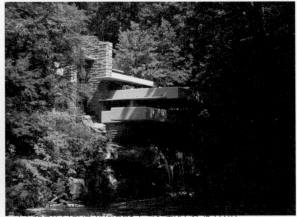

（Frank Lloyd Wright）設計的洛水山莊

圖 5-86　具律銘的古根漢藝術博物館

6 設計的江雪（程序）

「千山鳥飛絕，萬徑人蹤滅；孤舟簑笠翁，獨釣寒江雪。」—柳宗元

這首柳宗元寫的「江雪」，經常被拿來解釋文章中的起、承、轉、合。一首絕美的詩詞，短短的幾個文字，要感動閱讀的人，箇中的起、承、轉、合是撰寫上非常重要的步驟，也是撰寫文章最基本的結構，好的文章就必須具備這 4 個步驟。起承轉合究竟分別代表什麼呢？讓本文用柳宗元的江雪加以比較對照之，詳如表 6-1 所示。

好文章必須具備起承轉合四個基本架構，鏡射到設計中，設計是否也是需要有起承轉合這 4 個基本架構？答案是肯定的。

設計的行為是應用藝術，簡單說就是科技與藝術的結合，藝術的展現需要具有美的形式原理來呈現，科技的展現仰賴起承轉合來構築，設計也有江雪，亦即一般常說的「設計程序」。設計江雪要如何呈現跟運用，本文整理如表 6-2 所示。

表 6-1 起承轉合的意涵與柳宗元江雪對照表

步驟	內涵	江雪
起	是開端、開頭的意思，亦可為破題。	千山鳥飛絕 說明：直接破題，當時情景是高高低低的座座山峰，全被濛濛的雪霧籠罩，一隻飛鳥也看不到。
承	承接上文加以申述的意思，也就是承接「起」，找出證據或說明開頭，讓開頭更具有說服力，之後順著開頭承接下去的發展。	萬徑人蹤滅 說明：承接「起」的景況，遠遠近近的條條小路，全被厚厚的積雪覆蓋，一個腳印也找不到。
轉	亦即為發生改變或轉變，從正面、反面加以立論，例如可提出一段反例或者發生突然的轉變用意，但必須注意不能超出起、承的說服力。	孤舟簑笠翁 說明：運用轉折改變，突然出現一條孤舟與漁翁。
合	總結或結束全文。	獨釣寒江雪 說明：結尾道出漁翁仍是孤伶伶 1 人在冰雪之中孤獨而專心致志地垂釣。

資料來源：本文整理

表 6-2　設計江雪

步驟	內涵	設計江雪
起	是開端、開頭的意思，亦可為破題。	觀察、收集資料、分析、歸納、問題界定。
承	承接上文加以申述的意思，也就是承接「起」，找出證據或說明開頭，讓開頭更具有說服力，之後順著開頭承接下去的發展。	發想、選擇解決方法、決策。
轉	亦即為發生改變或轉變，從正面、反面加以立論，例如可提出一段反例或者發生突然的轉變用意，但必須注意不能超出起、承的說服力。	設計思維轉移（有無其他可取代）。
合	總結或結束全文。	執行設計與評估。

資料來源：本文整理

6.1 起：設計觀察

能把問題說清楚、講明白，就算是已經解決一半了。（**A problem well-stated is half-solved.**）

~John Dewey

設計江雪的第一個步驟「起」，在這個階段需要執行的項目是觀察、收集資料、分析、歸納、問題界定。**John Dewey** 說：「能把問題說清楚、講明白，就算是已經解決一半了」，足見設計的「起」相當重要，攸關設計的好壞。

而大部份的設計都會從問題出發，可由觀察到的現象、或者是曾經遇到的問題，或者是由別人口中得知的問題等等。比方說要改善某個產品手握方式、創作一個顯而顯而易見標誌、或者陳述一個解決的想法，些都是觀察所得。俗話說：「凡事要有根據，立基點才會穩固」，除了發現有穩提的現象、事件外，並須去收集大量周邊相關資訊，收集的方式包含再觀察、訪談、問卷……等，這些才能夠確立問題所在，真正獲得核心問題。

設計觀察是設計中最普遍、也最基本的方法，其運用的方式為在自然條件下，有目的、有計畫地觀察事件發過程或者是人的行為與反應。觀察有助於了解、溝通、預測及洞悉人的行為，可幫助設計時操作上的控制。

一、觀察方法

觀察方法具有特點、步驟、以及觀察者的角色，說明如後：

1. 觀察的特點

（1）主觀性：有目的性的，已有主觀意識的，如好或壞，影響大或小等，已有初步的假設。

（2）客觀性：自然狀態之下，尚未有明確的假設，依據觀察到什麼，就紀錄什麼。

（3）選擇性：介於主觀與客觀之間，樣本是具有篩選過的，例如研究女性商品而言，女性已是樣本的目標客群。

觀察的步驟包含觀察對象、問題、資料整理分析及問題解決等，如圖 6-1 所示。

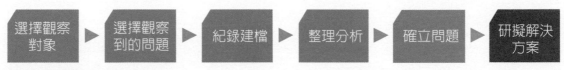

圖 6-1　觀察的步驟

觀察者在環中的角色相當重要，因為會影響被觀察的對象，因此，觀察者要用何種角色以及處於何種有利的地位，進行觀察行為則需要視情況而決定，觀察者的角色如表 6-3。

表 6-3　觀察者的角色與使用的時機

類別	說明	使用時機
秘密觀察者	在環境中，具有一段距離，且不被其他參與者發現。	觀察孩童遊戲器具與行為、研究老人用餐習慣等。
公開的觀察者	讓被觀察對象知道自己的觀察目的，以及方式，融入於被觀察者所處的環境之中，但是不從事被觀察者常態的工作。	觀察辦公室燈光對文書行政人員工作效率的影響；研究等。
邊緣觀察者	觀察者被接受在觀察的環境之中，但是不重要的參與者。	觀察搭乘地下鐵乘客使用電扶梯與電梯的頻次與使用席館等。
完全參與者	觀察者被接受在觀察的環境之中，同時也是重要的參與者，或者觀察者可選擇擔任對其觀察有利的對象。	觀察庭車人員對於停車位使用上產生的問題，觀察者可親自參與停車；飯店搬運行李的服務人員推車的改善，觀察者親身體驗擔任服務人員等。

二、設計觀察什麼？

IDEO 之所以與眾不同的原因，是提案的流程通常會對：觀察、理解、腦力激盪、設立原型幾大點進行個別分析，前 3 個步驟才是催化出創新點子的肥料。

Kelley 說「對我來說，能領悟這點是相當重要的，我之後對不遵守遊戲規則的案子一概不予理會，因為他們忽略了真正的價值。」

~ David Kelley

設計者從事觀察時必須知道，所觀環境中的人、事、時、地、物與活動，對於設計環節中產生的影響力，如同創新設計公司 IDEO 和史丹佛大學設計學院（D. School）的創辦人 David Kelley 所說「理解、觀察、腦力激盪」才是創新點子的肥料，才是設計真正的價值。當設計者所觀察到的一切，要分別描述行動者、活動本身、其他重要人物、彼此關係，以及所處的的點為何？如表 6-4。

表 6-4　設計觀察項目一覽表

類別	內涵
Who 1	觀察行動者是誰 例如：學校的空間，為學生、老師、校長、職員、維護人員需要而設置的，可以具觀察而獲得不同行動者所需的空間，進而進行設計。
What	觀察從事什麼活動 例如：購物活動，可從列出要購買清單，離開家、走進店鋪、選購產品、取下產品檢視、穿過走道、到櫃檯付款、回家、打開包裝、放置於儲物櫃等一連串活動，每一項又可視為不同的活動。
Who 2	和誰，活動中有別於行動者的人 例如：男孩打籃球是為了吸引女孩的注意，男孩是因為女孩才打籃球的，活動中有其他重要的參與者也是被觀察的對象，因為許多關於鄰近、連接、分隔的設計決定，來自與參與活動的其他重要人物。
What's relationship	彼此間的關係為何？ 例如：有人在煮菜，另一端的人聞到了，視覺與觸覺是分離的關係，但是嗅覺與聽覺是相連的關係。
What's situations	在何種情境下、文化裡 例如：不同情況與文化下，人的互動方式不同，英國人一人獨自坐著，打開房門表示想獨處，美國人則關上房門表示獨處。
Where	在什麼樣的地點 例如：一群人在機場候機室，坐在地板上，四周全是空椅子，一群人在機場候機室，坐在地板上，四周沒有空椅子是不同的意義。地方會產生可能的行為與顯示其功能。

三、設計觀察紀錄的工具

設計觀察後，紀錄非常重要的工作，古語云「工欲善其事，必先利其器」，紀錄的工具則是在設計觀察中具有不可或缺的角色。觀察的方式可從口頭描述、繪圖、檢查表、平面圖、地圖、相片、電影片或是錄影帶等得知，選擇使用的工具可包含筆記、相機、錄影（音）機、

預編的檢查表、圖記，這些工具的使用方式如表 6-5。

表 6-5　設計觀察紀錄工具一覽表

工具名稱	紀錄方式
筆記	用於描述行為的紀錄，紀錄可由觀察者獨力完成，就如紀錄實質線索一樣，將觀察的行為記錄下來，另可增加欄位作為觀察者或觀察團隊作為分析紀錄之用。
相機	拍照能夠捕抓到別的觀察工具紀錄不了的細節，可以做為未來設計的例證。
錄影（音）機	觀察中若時間的因素佔的比重很大，那就必須使用錄影（音）機來記錄，例如殘障者所設計的步道，要知道他們的行動範圍，行進速度與距離，以及需要休息的時間等。
預編的檢查表	為了瞭解已經觀察到的現象，在做更深入的觀察時，可編制預定的檢查表或問卷進行再觀察，例如有哪些類別的活動、參與活動者的特性、某一種活動出現的頻率、某一種行為產生的問題次數等。
圖記	用於觀察固定地點、同一個時段的活動，例如觀察中午休息時間廣場上產生的活動類別，參與活動的人，以及與廣場上以及使用廣場上那些設施等。

四、設計觀察分析

　　設計觀察分析的資料包含觀察所得的紀錄、文獻探討的資料等，這些資料可初步分為質性資料與量化資料兩種，兩種資料的分析方式說明如下：

1. 質性資料：需要針對紀錄逐一審視閱讀，以獲得其中核心精隨，方能獲得最確立的問題，分析的方式包含如下：

 (1) 詮釋資料：目的在於發現原始資料間的概念（concepts）和關係（relationships），然後將之組織成一個理論性的解釋架構。例如：老人家吃飯總是將食物灑在桌上、幼兒吃飯也是將食物灑在桌上，對象不同，但得知原始資料間的概念關係是吃飯，結果是食物灑在桌上，導致的原因是手握餐具的力量與精準度問題。

 (2) 紮根理論：將一些相同的資料彙集再一起，再給予概念上的名詞，再定位概念再與概念間關係的聯繫，提供另一種視野，亦即是相當有用的程序，促使分析者隨著研究俱進。分析步驟為理論取樣、編碼、比較分析、尋找通則、建立理論。例如：老人家吃飯總是將食物灑在桌上、幼兒吃飯也是將食物灑在桌上。相同的概念是「吃飯」與「食物灑桌上」，概念間的關係是「老人」與「幼兒」同為老弱婦孺之一，兩個對象皆不是強健體魄之人，具有身體上的限制，故造成。

2. 量化資料：分敘述統計和推論統計，研究者藉由量化資料的分析，可以將他們所蒐集到的原始資料，變成能夠看到他們在假設上所陳述的為何，是否正確。最後要能解釋數據，可以解釋或是給與結論是有意義的結果。量化研究的分析方法，說明如下。

 （1）單變項分析：看集中量數與看離散趨勢。集中數量包含眾數（mode）、平均數

（mean）、中位數（median）；離散數量看全距（range）、百分位數（percentile）、標準差（standard deviation）、z 分數、四分位數、變異數。

（2）雙變項分析：解釋兩個變項間有沒有相關，可用 F 檢定、T 檢定、卡方檢定。

（3）兩個變項以上：使假設性的關系獲得檢証，可採用多元回歸方式。

（4）推論統計：看 X 與 Y 有無統計上的顯著關係。

隨著電腦科技的進步，量化資料已有電腦軟體可協助分析資料，只要輸入調查所獲得的數據，即可顯示出前述各項數據。

6.2　承：設計發想與決策

解決問題的方式可以採用分合法，方合法是運用譬喻（metaphors）與類推法（analogies），協助設計者產生各種觀點，以及新的面貌。

～ 摘自 Gordon「分合法：創造能力發展」

設計江雪的第二個步驟「承」，在這個階段需要執行的項目是，獲得設計觀察分析資料後，明確界定出問題所在，將承接設計的「起」，加以申述，找出證據，同時順著開頭承接下去的發展，選擇解決方法、與決定設計決策。進行的步驟如圖 6-2。

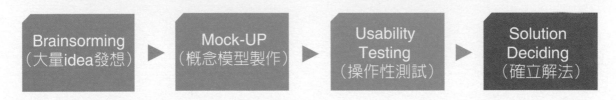

圖 6-2　設計發想與決策的步驟

一、Brainstorming （大量 idea 發想）

　　Gordon 於 1961 年所提出的分合法進行設計概念的發想，是一個非常簡易且容易理解的操作方法，分合法在發展的過程中，主要發揮兩種效果。

（一）**使熟悉的事物變新奇**：把熟悉的事物去除熟悉度，產生陌生化，讓人面對陌生事物時，不至於掉落舊有思維，能夠產生新的觀點與面貌，用嶄新的概念去重新詮釋。如 Alessi 鳥鳴壺（圖 6-3），開水沸騰產生聲音已是人們所熟知的事物，將之與悅耳的鳥鳴聲結合在起，產生新的創意概念。

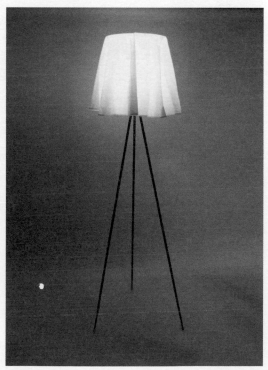

圖 6-3　Alessi 鳥鳴壺

（二）使新奇的事物變熟悉：把陌生的事物轉化成熟悉的事物，產生熟悉度，讓人面對陌生事物或新觀念時，能使用熟悉的概念去理解，創造出不同的思維，例如菲利浦史塔克設計的 Rosy Angelis 落地燈，以裙襬方式作為燈罩，將燈與裙襬兩件毫不相關的事物連結起來，讓人想起瑪麗蓮夢露裙襬飛揚起裙下風光的另一層意涵（圖 6-4）。

圖 6-4　菲利浦史塔克設計的 Rosy Angelis 落地燈

分合法的操作方法分為譬法喻與類推法，說明如下：

1. 譬喻法：使事物之間產生「概念距離」，以激發新的想法與思維，以一種新的途徑去思考所熟悉的事物，例如車子可想像成橡皮擦，相反的，也可以用舊有的熟悉事物的思維去思索新的主題，例如消防車比擬為燈光，毫不拘束自由在在天馬行空的想像日常生活中的事物、經驗、或記憶，以提高設計敏銳度、變通力，以及創造力。

2. 類推法：又可分為狂想類推、擬人類推、直接類推、符號類推等。

 （1）**狂想類推**：設計初期鼓勵大量的思考，盡情的發想，可以是穿鑿附會也可以是風馬牛不相及，更可以是不尋常的構想，常用發想句子為「假如……就會……」或是「盡情列舉」等最後再回到實際的評估。

 （2）**擬人類推**：將事物擬人化或人格化，強調以同理心帶入設計情境中，例如電腦螢幕就像是人的眼睛，接受到訊號與顏色。

 （3）**直接類推**：將兩種事物加以譬喻或類推，以找出類似實際生活情境的問題，或者直接比較類似的事物，以比較兩個事物的概念，將原本的事物轉化到另一個事物或情境上，進而產生新的思維與想法，也可以利用動物、植物、生物等譬喻。

 （4）**符號類推**：使用象徵性符號類推，設計中常使用符碼或象徵意義，來引發高層次的觀念與意境，例如見到空白之處，立即想到中華畫作留白的技法，進而想到中華文化禪的哲學思想。

分合法分析過程可以使用強制關聯方法，將眼前出現的訊息和思考的主題聯繫起來，並記錄成一張表單，可從中獲得概念發想，步驟如下：

STEP1 列表：把想到解決問題的方法都列在一張表上。

STEP2. 聯繫：將解決問題的構想逐一的與其他構想比對，產生關連性。

STEP3. 組合：將有關聯性的構想，強制組合成新的。

STEP4. 新構想：產生解決問題的新構想。

二、Mock-Up （概念模型製作）

當設計概念已初具雛形時，會以繪圖方式將之產出，但仍停留於平面階段，為讓設計概念落實於實際層面，因此會將設計概念製作成概念模型。概念模型可以幫助設計者在設計階段獲得進一步的設計決策。

概念模型製作不僅侷限於一種設計概念，可為多項設計概念中，認為可行解決問題的想法，都製作成概念模型，再逐一比較，選擇最佳的解決方案。

模型依其字面上的意義，就是真實東西的縮小複製或簡化複製，而一個完整的產品模型，通常是產品設計表達的方式之一，也是設計呈現的工具之一。目前在電腦科技的幫助之下，模型可分為三種，實體模型，電腦三維模型，虛擬實境表 6-6。

表 6-6　概念模型種類

類別	說明	使用材料
實體模型	設計概念的縮小外型的複製品，所用的材料與設計概念中擬定的材料不一定一樣，但材質的展現可利用相關材料盡量模擬。實體模型又分為草模型與正式模型，不管是草模或是正模，都要有明確的比例概念。	製作材料五花八門，只要能達到效果即可，諸如：厚紙板，珍珠板，保力龍，石膏，薄木板（飛機木）、PU 等。
電腦三維模型	三維模型通常用電腦或者其它影片設備進行顯示。顯示的物體是可以是現實世界的實體，也可以是虛構的東西，既可以小到原子，也可以大到很大的尺寸。建模過程可能也包括編輯物體表面或材料性質（例如，顏色，熒光度，漫射和鏡面反射分量—經常被叫做粗糙度和光潔度，反射特性，透明度或不透明度，或者折射指數），增加紋理，凹凸映射和其它特徵任何物理自然界存在的東西都可以用三維模型表示，以及為現今所稱的 3D 圖。	電腦、紙材輸出。
虛擬實境	電腦上建構一個虛擬的世界，並藉由特殊的使用者界面讓人們進入該虛擬世界中，使人們在電腦中就可以獲得相同的感受，如同身處在真實世界一般。虛擬實境的實現使我們可以「不出門而達到身歷其境」的境界。	電腦、立體手套或操作搖桿或 3D 滑鼠、立體眼鏡。

三、Usability Testing（操作性測試）

操作性測試是為了評估產品的性能及設計概念是否可行，能否達到解決問題的目標，透過測試夠協助進行設計檢視、原型檢驗。

產品操作測試的目的隨著被測試產品的發展或生命周期的不同階段而不同，決定採用哪種設計概念是建立在解決問題的基礎之上，因此，並不能聲稱哪一種設計可以是最好的，只能說哪一種設計概念是最能解決問題的。

操作性測試可依據模型種類的不同進行測試如表 6-7。

表 6-7　不同模型操作性測試

類別	操作方式
實體模型	實體模型通常是比例相同或者是縮小比例的產品模型，操作性測試時可直接使用實體模型操作，但若為縮小比例之模型，則需要加入想像力。
電腦三維模型	電腦三維模型呈現於電腦上雖眼見為 3D，但實際上仍為 2D 狀態，僅能由滑鼠操作軸線，進行模擬操作測試，其想像空間必須更大。
虛擬實境	運用特殊的操作界面，讓使用者進入虛擬世界中，使人使用者在電腦中就可以獲得相同的感受，可利用手套、搖桿或身處虛擬場域中親身經歷，以獲得操作測試經驗。

四、Solution Deciding （確立解法）

經由操作性測試之後，會產生操作性測試的結果，這些結果可能不只一項，因此需要找尋最佳解決方法，以確立設計方案。

問題解決方法的方式相當多，最普遍的方式為魚骨圖（Fishbone Diagram）方式，此法又稱石川圖（Ishikawa Diagram），因為這方法是日本品管大師石川馨（Kaoru Ishikawa）所建立之理論，也稱之為因果圖（Cause-and-Effect Diagram），或稱為樹狀圖（Tree Diagram）。本文以魚骨圖稱之，魚頭通常表示某一特定結果（或問題），而組成此魚身的大骨，即是造成此結果之主要原因。魚骨圖表達因果關係，因此，科技研究與政策中心於 2007 年提出反魚骨圖方式，來產出問題解決步驟與模式，如圖 6-5 所示，進而找到最佳解決方法，此法亦適用設計上。

反魚骨圖，Reverse Fishbone Diagram

圖 6-5　反魚骨圖

6.3 轉：設計思維轉移

問題鎖定之後接著產生一系列原型（Prototype），從原型中挑選一個可執行的可能性，再從執行中反省與學習最終執行的抉擇。但相對於習以為常的邏輯思考，設計思考主張的是「嘗試」與「失敗」，而不是預先訂定一個終點朝其前進。若終點明確，過程在一開始便已封閉，便沒有創新的機會。

~ 摘自《Design & Thinking》紀錄片

設計江雪的第三個步驟「轉」，在這個階段需要執行的項目轉移思考，從正面、反面加以立論，例如可提出一段反例或者發生突然的轉變用意，但必須注意不能超出起、承的說服力。這裡最主要的用意，是讓已確立的解決方法基礎更為穩固，再從反向思考，逆向操作以了解有無其他解決方案，或有無可取代的方法。與 2013 年 4 月，在美國開拍以設計理論為主題的紀錄片《Design & Thinking》中所要探討設計思考已經無法使用傳統的線性思考來解決問題的議題不謀而合，設計思維是需要有更廣泛的思考領域或者是逆向思考的必要性。

設計思維的轉換，逆向思考是指從事物的反面去思考問題的思維方法。這種方法常常使問題獲得創造性的解決。

1. 反轉法：從已知的事物相反方向進行思考，例如從事物的功能、結構、因果關係等三個方面作反向思維。例如設計師 Harri Koskinen 設計的冰塊燈，冰塊本身有晶瑩剔透的質感，但是燈泡碰到水或導致毀壞，Harri Koskinen 巧妙的取其兩者的優點結合，設計出令人驚奇的冰塊燈（圖 6-6）。

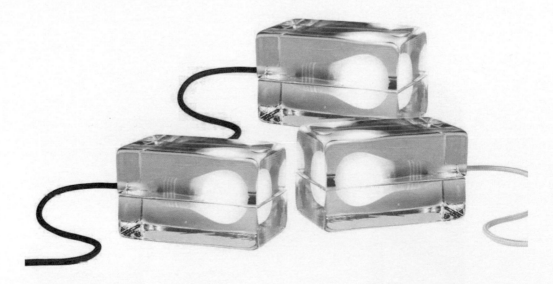

圖 6-6　Harri Koskinen 設計的冰塊燈

2. 轉換法：轉換成另一種手段，或轉換思考角度思考，以使問題順利解決的思維方法，例如楚格設計的牛奶瓶燈（圖 6-7），牛奶瓶原本盛裝的是牛奶液體，當牛奶喝完後，轉換盛裝的物品為燈泡，則使牛奶瓶有了新的創新面貌。

3. 缺點法：缺點化弊為利，將缺點變為可利用的東西，化被動為主動，化不利為有利的設計思維，以找到有力的解決方法，例如芬蘭建築師阿爾瓦 · 阿爾托（Alvar Aalto）也是憑藉椅子設計取得國際性突破的。充分將木材區點加以運用，在 20 世紀 30 年代他創立了「可彎曲木材」技術，將樺樹板巧妙地模壓成流暢的曲線，再將多層單板膠合起來模壓成膠合板，創造了一系列曲木傢俱（圖 6-8）。正是這種集成材的使用促使芬蘭的木材產業得到蓬勃發展。

圖 6-7　楚格設計的牛奶瓶燈

法蘭克 · 蓋瑞（Frank Gehry）受到藝術家朋友用廢舊物品製作藝術品的影響，動用了用硬紙板以及瓦楞紙板當實驗材料的念頭。運用紙材不堅硬，不結實的缺點，最終，他所設計的一系列 17 件硬紙板壓合成的傢俱在紐約的一家精品百貨店推出。由於它們具有輕便、結實、便宜的特點和獨特的流線造型，所以大受歡迎。

圖 6-8　Alvar Aalto 設計的扶手椅

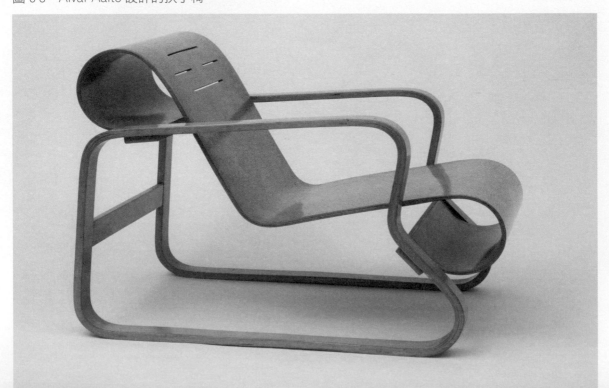

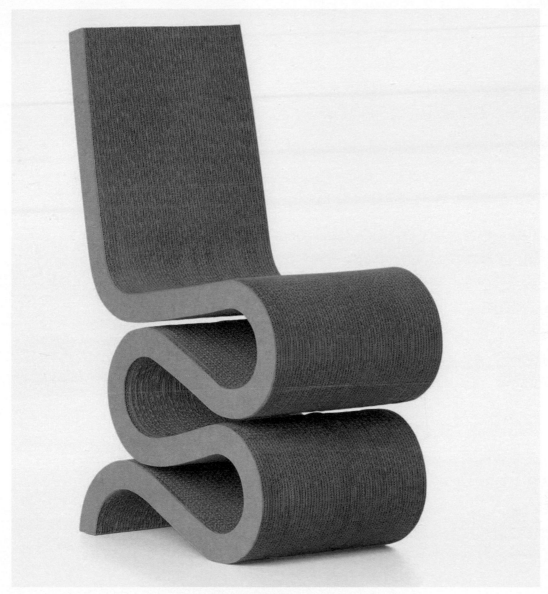

圖 6-9　Frank Gehry 用瓦楞紙板設計的擺動側椅

6.4 合：執行與評估

設計整合不是最後一道包裝美化程序，而是執行了解消費者的關鍵步驟。

～ 加拿人羅特曼（Rotman）商學院院長 羅傑．馬丁

　　設計強調的是不斷發散、收斂、發散、收斂的創新過程，在各個不同的階段採用不同的設計方法，希望能獲得不同的觀點，並加以執行實施，可是這個道理不見得容易「懂」，執行上則為史難。

　　設計江雪的最後步驟是「合」，合字辭海上的解釋為「一事物與另一事物相應或相符」，事物指的有可能是人、事、時、地、物其中之一。在這個階段需要執行的項目是「執行」與「評估」皆脫離不了這些事物。簡單說由「起」至「承」入「轉」，最後需要「合」的動作，意即為整體的總結。這階段可以說是設計收斂階段，也可以說是一切事物細節與設計產品的整合，整合上又可分為執行整合與評估整合。

一、執行整合：

　　具有兩大構面的整合，細節說明如下：

1. 大環境構面整合：需要整合市場（Marketing），同時平衡（Balance）與滿足（Satisfaction）生產者（Manufacturers）與消費者（Consumers）兩者之需求（圖 6-10）。生產者重視成本、量產、行銷利潤與市場需求。消費者重視合理價格、形色佳、品質高與功能良好。

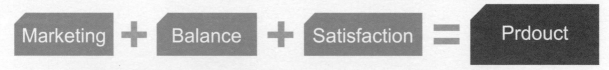

圖 6-10　大環境構面整合

2. 產品本身構面整合：需要整合的是產品與人的互動、產品與產品的互動、產品與環境的互動三者之間的關係。產品與人的互動要重視操作性，使用性與回饋性；產品與產品的互動要重視相容性、避免產生干擾或相斥情形；產品與環境互動要重視融合度、平衡感與環保性等，簡而言之產品操作或使用時與人、事、時、地、物有關的整合（圖 6-11）。

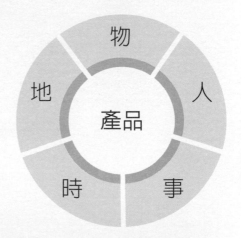

圖 6-11　產品本身構面整合

二、評估整合：

　　日本知名設計師原研哉在「設計中的設計」這本書中便指出，要設計出好的產品，必須先學習傾聽使用者的「悲鳴之聲」。傾聽，是不易培養的能力，因為設計人員太關心技術，太關心自己要什麼，太執著過去的看法，太自信自己學，所以很難聽得見使用者的悲鳴。因此，往往忽略「評估」這個步驟，就像一般俗稱的「試水溫」。評估後需要整合使用者的看法、意見與需求，再將之整合進入所與設計的產品，這樣才能獲得圓滿。

評估的方式有很多種（表 6-8），但是因為設計涉及到部分主觀性，且設計中所有的因素不是生而平等的，會因人而異，因此評估上只需掌握關鍵少數法則 80/20 法則來評估因素的價值、選定重新設計與優質化的範圍，以及有效率的集中資源。僅列舉出幾項評估的項目，可以拒產品不同的屬性再增加評估項目，以臻完善。

表 6-8　設計評估方法一覽表

評估方法	操作方式
滿意度調查	設計問卷詢問使用者使用後的滿意度，具量化與部分質化的結果。
深度訪談	針對使用者進行使用後的訪談，具質化結果。
焦點團體	邀請 6-12 人進行使用後的小型團體座談，可由團體座談中獲得使用後經驗分享與建議意見。
觀察報告	研究者觀察使用者使用過程，並做成紀錄，可獲得使用者使用經驗。
個案研究	研究者針對該產品進行個案探討與研究，設計操作使用方法，邀請受測者進行操作。

1. **容易操作使用**：需要具備可察覺性，不需感官能力，人人可理解；具有可用性，不管身體狀況，人人可使用；具有簡易性，不需經驗、讀寫能力或專注力，人人容易使用；具有低誤差性，要能降低錯誤發生及其產生負後果的設計。

2. **基本功能可見性**：當物品或環境的功能可見性與預期功能符合時，設計會變的比較有效率。

3. **原型具自明性**：原型是無意識的傾向所產生的產品，經驗是隨著人類的進化烙印在人們腦海。當不能用傳統溝通方式如文字、語言時，原型則是溝通的最佳產品語意，讓產品具有自明性也是幫助使用者操作產品的途徑。

4. **具有一致性**：當類似的部分用類似的方法表現，讓人有效率的把知識傳到新的事物上，能夠比較快速的學習新事物，這裡的一致性包含外觀、功能、內部與外部。

5. **好的色彩計畫**：用顏色來吸引使用者注意、看見集合元素內容、表現的意涵，以及增加藝術美感。

6. **完備的需求等級**：好的產品需符合使用者需求等級，需求分五個階段包含功能性需求、穩定性需求、易使用性需求、精進性需求以及創意需求。

7. **容易識別的介面**：產品文字在視覺上清晰程度，通常基於字元大小、字體、對比、文字區，以及空格等組成的視覺效果是否得宜。

NOTE

7 設計的方法

「好像魚不知道自己是濕的一樣，我們最後才發現到，客戶真正得到的價值是他們在想法上的轉變，當他們懂得運用新概念的那刻，離成長、創新也就更近了。」

~ IDEO 和史丹佛大學設計學院的創辦人 David Kelley

事情的推展，若是有適切又精準的方法，可以幫助我們快速地切入問題的核心，精準的解決問題，有效性的達到目標。設計過程也是相同，若有合宜的設計方法，可以幫助設計者運用適切的設計方法進行設計行為，所設計的產品，亦能符合使用者內心真正的期待。如同 IDEO 創辦人 David Kelley 對 IDEO 的註解，該公司提供的服務非常簡單，利用設計來幫助其他公司成長，但他真正提供給客戶的是一種煥然一新的方法。

本章將針對現行比較常使用到的幾個設計方法，如仿生設計、臨摹（經典）設計、結構設計、解構設計，以及感性設計等方法進行說明，希望透過設計方法的解釋讓初學者再進行設計時能夠更快進入設計的情境與意涵。

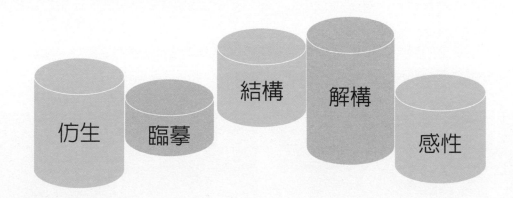

7.1 仿生設計

一、何謂仿生

大自然給予人們非常多寶貴的資源，除了讓我們享用自然資源以外，更讓我們學習到萬生萬物的優點，得以應用於生活上的設計，仿生設計則是非常好的應用實例。

仿生設計學，亦可稱之為設計仿生學（Design Bionics），仿生設計學研究範圍非常廣泛，研究內容豐富多彩，特別是由於仿生學和設計學涉及到自然科學和社會科學的許多學科，因此也就很難對仿生設計學的研究內容進行劃分。會涉及到的範圍有涉及到數學、生物學、電子學、物理學、控制論、資訊理論、人機學、心理學、材料學、機械學、動力學、工程學、經濟學、色彩學、美學、傳播學、倫理學等相關學科。

自古以來，自然界就是人類各種科學技術原理及重大發明的源泉。生物界有著種類繁多的動植物及物質存在，它們在漫長的進化過程中，為了求得生存與發展，逐漸具備了適應自然界變化的本領。吸引著人們去想像和模仿。人類運用其觀察、思維和設計能力，開始了對生物的模仿，並通過創造性的想法，製造出簡單的工具，增強了自己與自然界鬥爭的本領和能力。

人類最初使用的工具——木棒和石斧，無疑是使用的天然木棒和天然石塊；骨針的使用是魚刺的模仿等，皆為日常生活上所需的工具，仿生設計簡單說是對自然中存在的萬事萬物進行直接學習與模擬設計，此種設計方法也是人類初級設計創造起源與雛形，生活經驗的累積發展為現在設計的基礎。

二、發展歷程

仿生學（Bionics）是 1960 年由美國的 J.E.Steele 首先提出「Bio」，意思是「生命」，字尾「nic」有「具有⋯⋯的性質」的意思。他認為「仿生學是研究以模仿生物系統的方式、或是以具有生物系統特徵的方式、或是以類似於生物系統方式工作的系統的科學」。

不管是東方還是西方，早已使仿生設計的方法進行日常生活用品的製作。根據維基百科的調查（2015），在中國如有巢氏模仿鳥類在樹上營巢（圖 7-1），見飛蓬轉而知為車，隨風旋轉的飛蓬草發明輪子（圖 7-2），古代廟宇建築結構像大象或牛腿的樣子（圖 7-3），秦漢時期用風箏於軍事聯絡上，魯班研製能飛的木鳥以及帶齒的草葉得到啓示而發明了鋸子。

圖 7-1　從鳥巢轉化的樹屋

圖 7-2　從蓬草轉化的輪子

圖 7-3　牛腿轉化到建築物的斗拱

　　在西文明史上，大致也經歷了相似的過程。在包含了豐富生產知識的古希臘神話中，有人用羽毛和蠟做成翅膀，逃出迷宮；還有泰爾發明了鋸子（圖 7-4），傳說這是從魚背骨和蛇骨的形狀受到啓示而創造出來的。十五世紀時，德國的天文學家米勒製造了一隻鐵蒼蠅和一隻機械鷹，並進行了飛行表演；鶴的形體設計出挖土機（圖 7-5），野豬的鼻子得到防毒面具的創作來源。各種脈絡跡象，在在顯示古人早已使用仿生設計此種方法。

圖 7-4　從魚骨頭轉化到鋸子

圖 7-5　從鶴的身形轉化到挖土機

三、仿生設計 How to do

仿生設計的方法經由後人（維基百科，2015）的整理，大致可以從幾個角度進行，包含生物型態、表面肌理質感、生物結構、生物功能、生物色彩、以及生物意象等。仿生設計的執行步驟非常簡單且容易操作，其操作方法說明如下（圖 7-6）：

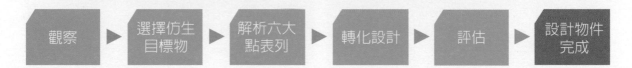

觀察 ▶ 選擇仿生目標物 ▶ 解析六大點表列 ▶ 轉化設計 ▶ 評估 ▶ 設計物件完成

圖 7-6　仿生設計執行步驟圖

1. 觀察自然界萬生萬物，選擇擬仿生的目標物。

2. 解析仿生的目標物的型態、表面肌理質感、色彩、功能、生物結構、意象等，並作表列呈現。以蝴蝶舉例說明（圖7-7），說明如表 7-1。

3. 選擇擬設計的物品，所需具備之功能，根據解析的表列項目進行設計轉換。

4. 設計草圖完成後，再做進一步的匹配，是否已將仿生物的特點，充分轉化於設計物件中，並達到設計要解決的問題。

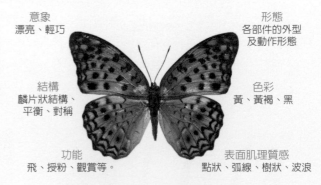

意象
漂亮、輕巧

形態
各部件的外型及動作形態

結構
鱗片狀結構、平衡、對稱

色彩
黃、黃褐、黑

功能
飛、授粉、觀賞等。

表面肌理質感
點狀、弧線、樹狀、波浪

圖 7-7　以蝴蝶為範例的仿生設計運用角度

表 7-1　以蝴蝶為範例之仿生設計

類別	內容	圖示
型態	各部件外型及動作型態	
表面肌理質感	點狀、弧線、樹狀、波浪	
生物結構	鱗片狀結構、平衡、對稱	
生物功能	飛、授粉、觀賞	
生物色彩	黃、黃褐、黑	
生物意象	漂亮、輕巧	

資料來源：維基百科（2015），本表本書整理。

四、應用仿生設計的案例

1. 型態：運用仿生目標物（包括動物、植物、微生物、人類）和自然界物質存在（如日、
 月、風、雲、山、川、雷、電等）的外部形態及其象徵寓意，通過相應的技術與美學
 的設計手法，應用於產品之中。如法國設計鬼才菲利普 · 史塔克鯊魚燈（圖7-8）、
 牛角燈（圖7-9）。

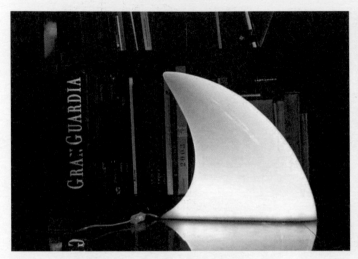

圖 7-8　鯊魚燈　　　　　　　　　　　　　　　　　圖 7-9　牛角燈

2. 功能：運用仿生目標物和自然界物質生存的功能原理，透過使用這些原理去實現於現
 有的或創新技術的做法，以促進設計產品的更新或新產品的開發。例如花開的順序，
 含苞、綻放、枯萎（圖7-10）。

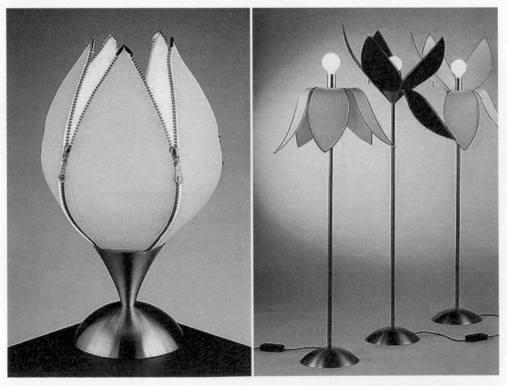

圖 7-10　開花的順序轉換至燈具設計，Sybille van Gammeren 設計的鬱金香燈（Tulip）

3. 結構：運用仿生目標物和自然界物質內部、外部結構平衡的原理，使用設計的手法轉換至適用的產品上。如類似脊椎的桌燈（圖 **7-11**）。

4. 表面肌理質感：運用仿生目標物表面肌理與特殊紋路，使用設計的手法轉換至適用的產品上。如葉脈的燈具（圖 **7-12**）。

5. 色彩：運用仿生目標物大自然賦予的色彩，使用設計的手法轉換至適用的產品上。如鮭魚卵的燈具（圖 **7-13**）。

6. 意象：運用仿生目標物天賦的意象，使用設計的手法轉換至適用的產品上。如裙下風光立燈 （圖 **7-14**）。

圖 7-11 脊椎的桌燈，韓國設計師 Cho Hyung Suk 作品

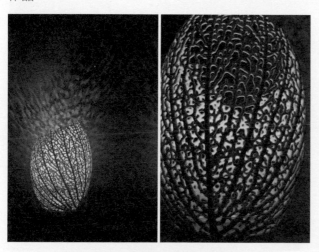

圖 7-12 運用葉脈設計的燈具，Nervous System 設計的「Hyphae」葉脈網絡立燈　圖 7-13 Tom Dixon 設計的鮭魚卵吊燈

圖 7-14 Dum Office 設計的裙下風光立燈

7.2 臨摹設計

一、何謂臨摹

　　上天賜予動物具有學習模仿的能力，知道如何趨吉避凶，學習長處，屏除短處。一切事物的開端都免不了學習，例如常言道：「孩子是看著父母的背影長大的」、「某某人師出何門」……等，在在顯示學習模仿的跡象，更適切的說法是「臨摹」。臨摹辭海上的解釋是仿效、依樣描繪等意思，「模」有模仿、模範的意思。

　　最早臨摹是用在學習書法上，亦即是學習書法的兩種方法，臨是旁置碑帖而依樣仿寫，摹則用紙覆蓋在範帖上描摹（圖 7-15）。故宮的 e 學園說明「臨摹是是學習書畫的一種手段和過程。臨，是對著他人的作品觀其大略，再進行創作，不特別區分臨與摹」。古代由於沒有照相複製技術，畫作不易保存，大多以臨摹的方法來保存畫蹟，學會的人則做為學習繪畫的重要途徑與過程。有時一旦真蹟難尋或湮沒時，好的臨摹作品往往就成為次真蹟一等的珍品。

圖 7-15　書法臨摹技法 - 臨帖

圖 7-16　設計鬼才菲利普 · 史塔克的 min min chair

　　民國 70 年代，台灣製造業相當發達，技術精良，成為世界大廠的代工之匯集地。造就了台灣的經濟奇蹟，同時也造就了台灣是模仿王國的稱謂。近年來大量重視智慧財產權，加上政府大力的宣導與相關防範配套措施，終於退卻仿冒王國之稱的黃枷鎖。

　　臨摹的對象皆為作品的上乘之作，加上智慧財產權觀念的重視，臨摹設計又稱為經典設計，簡而言之就是站藝術家的肩膀上學習的意思。另外，臨摹對象不僅僅局限於學習對象，還可以是針對作品，如產品設計上也有許多經典設計的案例，都是臨摹以往相當著名的作品（圖 7-16）。

二、發展歷程

　　臨摹最早出現在舊石器時代，分別可以視為中國及西方繪畫的起源。中國的內蒙古陰山岩畫就是最早的岩畫（圖 7-17）。15000 年前的舊石器時代的大型壁畫「阿爾塔米拉石窟壁畫」（圖 7-18），其石窟的洞頂上和牆上畫滿了紅色、黑色、 色和暗紅的野牛、野豬、野鹿等動物。這些畫風風格迥異，繪制年代不一。

圖 7-17　內蒙古陰山岩畫

圖 7-18　阿爾塔米拉（Altamira）石窟壁畫

　　從古至今，人們對前人作品的研究從未停歇過。例比如於 15 世紀時德國的工藝大師 Albrecht Durer（圖 7-19），早期他為學會首飾工藝必需的裝飾藝術，開始臨摹藝術家的人物畫，以及馬丁・桑恩古厄的雕刻等等，後來成為他成為一個藝術家的必經過程。Durer 還大量臨摹了老師麥克爾・瓦爾蓋默特（Michael Wolgemut）的作品，藉由臨摹慢慢學會多種繪畫技巧，也為他日後創作奠定紮實基礎。

　　於 19 世紀所有的西方藝術大師幾乎都臨摹義大利的古典藝術，或者是到巴黎的羅浮宮進行臨摹學習，來磨練技藝。19 世紀歐洲各個美術學院將臨摹大師的作品視為教材之一，顯見臨摹於繪畫學習過程是個重要的過程。

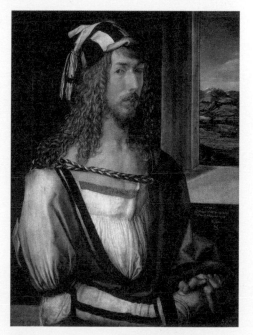

圖 7-19　Albrecht Durer 自畫像

三、臨摹設計 How to do

　　臨摹設計顧名思義是參考經典之作進行設計。如同學習書法撰寫方式，大致可分為單一式跟綜合式臨摹，差異說明如下：

1. 單一式臨摹：係指選擇一項經典作品進行臨摹，以其最顯著特色做為臨摹的重點，所設計新作品具有經典作品的內涵與核心精神，簡而言之觀賞者可以看到經典作品的影子在新的產品上（圖 7-20）。

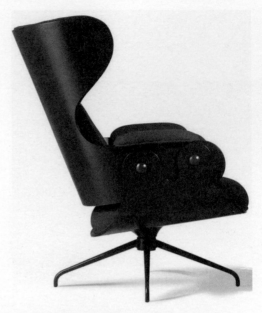

Egg Chair（1959）by Arne Jacobsen　　　　BD 的躺椅（2000）by Jaime Hayon

圖 7-20　常被臨摹經典的 egg chair

2. 綜合式臨摹：係指選擇多項同質性的經典作品，例如椅子，分別以各項經典作品最為顯著的特色作為臨摹的重點，所設計的新作品具有多樣貌的經典作品的內涵，觀賞者可從不同角度或方向看見不同經典作品的影子在新產品上呈現著（圖 7-21）。操作這樣的設計手法的設計師，基本上需要具備深度的設計經驗與技巧。例如 Philippe Starck 設計的 Masters Chair，臨摹 3 位設計大師的經典椅子，把三張椅子 Series7（Arne Jacobsen）、Eames Plastic Chair（Charles& Ray Eames）、Tulip Chair（Eero Saarinen）煎皮拆骨，再建設計成為一個新體，創造無限可能的設計思維。

圖 7-21　Masters Chair by Philippe Starck

臨摹設計的執行步驟非常容易理解與操作，其操作方法說明如下：

1. 選擇預計臨摹的經典作品 1 項或多項，並選擇同質性作為樣本。
2. 針對典範進行觀察與分析，以充分瞭解其特點，以作為臨摹的重點。
3. 拆解其臨摹經典作品的構件，找尋其特象徵，轉化為設計要素。
4. 組構具有臨摹經典作品特徵的構件，產生新的作品。

四、應用臨摹設計的案例

西班牙新銳設計師 Jaime Hayon 於 1974 年出生，2000 年成立個人工作室，被譽為具有知名設計師 Philippe Starck、Marcel Wanders 和 Takashi Murakami 融合一體的特質。他設計的作品處處可見許多經典設計的影子，例如 Tudor Chair（圖 7-22），其形式與 Charles& Ray Eames 設計的 Plastic Side Chair（圖 7-23）很相似。

圖 7-22　Tudor Chair

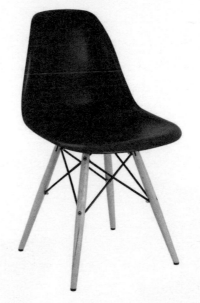

圖 7-23　Plastic Side Chair

幾乎是同一個時期的設計師，Harry Bertoia 與 George Nelso，兩人所設計的椅子，Harry Bertoia 於 1952 年推出的 Diamond Chair（圖 7-24）是以鑽石為設計的靈感來源，但隔 3 年 George Nelso 所設計的 Coconut chair（圖 7-25），則是以椰子殼為設計靈感來源，不過兩張經典的椅子，除了椅面實與虛的差異外，外型幾乎雷同。此兩款椅子的設計可以說是同期的設計師英雄所見略同的案例。

圖 7-24　Diamond Chair by Harry Bertoia, 1952

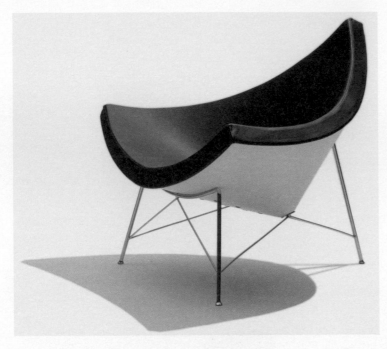

圖 7-25　Coconut chair by George
Nelso 1955

　　法國鬼才設計師 **Philippe Starck** 的每一件作品都總能引起人們的好奇和關注。他為義
大利家具品牌 **Driade** 設計的 **Lou Read** 椅（圖 **7-26**）就是其中一款經典之作。**Lou Read**
這款座椅是為了向 **50** 年代丹麥設計致敬，不難看出這把椅子有 **egg chair** 跟 **ant chair** 的複
合影子在裡面。

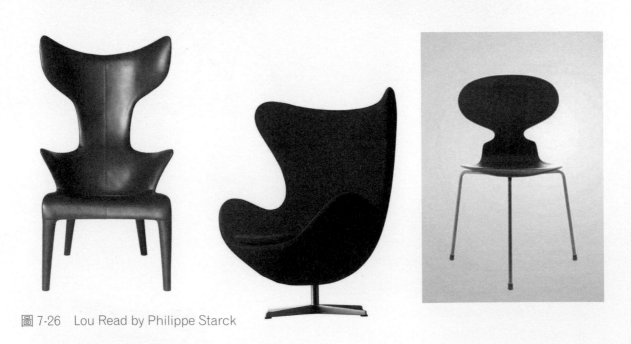

圖 7-26　Lou Read by Philippe Starck

7.3 結構設計

第一印象讓人發出驚嘆之聲 wow ！

真正的喜悅，並非讓人一看就 wow ！

還應該有其他價值，是使用者將自己融入環境之中所感受到的。

設計者的意志與接收者一致的瞬間，我覺得那些微的秒差非常好，這就是 later wow。

~ Fukasawa

一、何謂結構設計

結構，係指事物本身各種元件間的相互關聯和相互作用的程序，包含構成事物元件數量多寡、組合順序、連結方式和過程中引起的變化 .. 等，結構是事物的存在樣態，亦即是所有的事物都有會有結構、有邏輯，當然不同事物，其結構也會有不同。人類生來即俱有豐富的邏輯概念，對於次序先後、前後關係、左右連結等，都具有結構邏輯上的認知。

中國人的哲學觀中則具有「常」與「變」的兩種結構邏輯。中國人尤其講究「因」與「果」之間的關聯性，強調審視事件發展過程的變化。由生活中許多的實例，在在顯示邏輯與因果關係，例如人一生中避免不了的 4 大階段生、老、病、死，即是很好的的例子。結構邏輯的觀念，嚴格說來，其思維幾乎廣及人類一切的文化表現。

西方國家科學的思維一向使用因果律，較少注重於事物的同質性與隨機性。西方的結構主義，以語言學家索緒爾（Ferdinand de Saussure）所提出的共時性觀念為開端，他認為語言學的途徑有「共時性」與「歷時性」的兩個理論。共時性（靜態）研究語言記號系統的內在不變結構；歷時性後者動態研究語言外部因素變化。李維史陀（Claude Lévi-Strauss）並進一步在內涵上思考文化深層結構，認為文化與人類的一切行為的表徵為語言，其思考法則即為「結構」，因而其方法可對準人類一切文化活動與符號研究，因此結構主義因應而生。

結構設計指的是根據邏輯概念因應而生的設計方法，具有人生活文化的行為邏輯與思考邏輯，例如知名設計師深澤直人提出「Later Wow」的設計思維，其設計出許多令人驚嘆的生活小物，充分體現出使用者操作邏輯的結構思維（圖 7-27）。

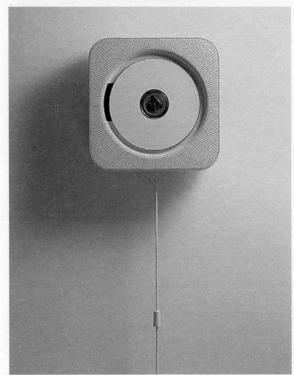

圖 7-27 深澤直人運用結構設計的生活小物

二、發展歷程

　　結構主義又被稱之為構成主義，發展於 1913~20 年代，最初是指由一塊塊金屬、玻璃、木塊、紙板或塑膠組構結合成的雕塑，其強調的是與空間的互動性，而非傳統雕塑所重視的體積量感。使用立體派的拼裱和浮雕技法，經由傳統雕塑的增刪所組構結合的作品（圖 7-28）。結構主義對於設計領域的重要意義是其目的為將藝術家改造為設計師（Design-

ers）。但是，在當時設計（Design）的觀念仍未成形，所以採取不同於設計的說法稱之為生產藝術（Production Art）。

當時，結構主義的藝術家高舉著反藝術的立場，避開傳統使用的藝術材料，透過結合不同的元素以構築新的作品，當時藝術家的作品經常被視為系統的、簡化的或抽象的（圖 7-29）。

圖 7-28　第三國際紀念碑（塔特林設計）

圖 7-29　馬勒維基（Malvich）畫作

結構主義的藝術家認為所有藝術家應該「進入工廠，在那裡才有真實的生命。」藝術同時也將為構築新社會而服務；並認為傳統提供愉悅經驗的藝術概念必須被拋棄，取而代之的是大量生產和工業。具體的現作為如最早的結構主義者羅欽可（Rodchenko）室內環境設計的嘗試之一的工人俱樂部（The Workers' Club」，在 1925 年的巴黎藝術與工業國際博覽會的俄國館中展出家具設計（圖 7-30）。其展充分反映了以下幾點：

1. 結構的重新思考。

圖 7-30　The Workers' Club 家具設計（by Rodchenko）

2. 嚴格地注重材料使用的經濟性。
3. 強調使用上與生產時的功能考量。
4. 精巧的節省空間的家具設計。
5. 家具的四個顏色白、紅、灰、黑，似乎成為結構主義的標準色。

三、結構設計 How to do

　　結構設計係指對於產品內部結構、機械機構諸多要素的排列組合順序進行分析的一種方法。例如同樣的要素,其排列組合的方式不同,就可能具有完全不同的性質、特徵與功能。簡而言之是正確掌握結構分析法,對於確定產品設計合理結構,要求各種要素的有機配合(圖 7-31)。執行的步驟敘述如下:

1. 確定設計產品的重點優先次序,如實用 > 功能 > 造型。

2. 依據設計重點進行解析各個物件於產品組構的系列關聯零件。

3. 解析各個生產程序中所需的結構要求與限制條件,尋求對立中的統一。

4. 檢視結構設計過程的設計上的缺陷和不足,進而達至合理性。

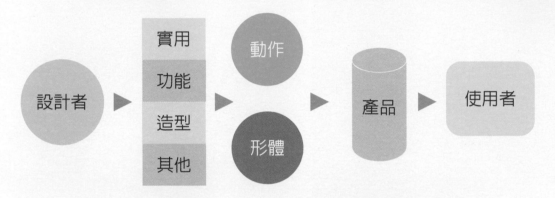

圖 7-31　結構設計的執行步驟

　　結構設計依據組構的方式不同,其方法又可分為系列幾種方式:

1. 時間性:不需要經過操作產品外觀長期持久的和自發的變化,如時鐘(圖 7-32)。

圖 7-32　時鐘經過時間作用或自行產生變化

2. 正反邏輯：產品透過正向與反性操作，會恢復到原始的樣態，如燈具或開關（圖 7-33）。

圖 7-33　開關經由按下開啟，按上則關閉

3. 回復邏輯：產品透過操作過程，最後會會回復到原始的狀態，如拉下繩索開燈，繩索像捲尺一般隨時間往上收回，無須再進行關燈的動作，繩索捲回後則關閉燈具（圖 7-34）。

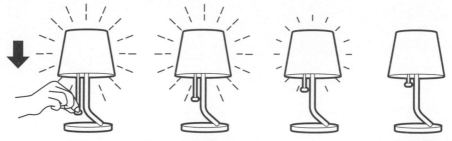

圖 7-34　燈具開關結構設計方法採用回復邏輯

4. 反覆邏輯：經由同樣一個動作反覆操作，產品會產生不同的反應，最終回歸到原始狀態。如使用手槍瞄準燈具開槍則關閉燈具，並產生燈具傾斜（圖 7-35）。

圖 7-35　燈具的開關結構設計方法採用反覆邏輯

5. 事件邏輯：經由不同動作的操作，完成完整操作脈絡，如燈棒，用火柴劃開燈具，用吹氣關閉燈具（圖 7-36）。

圖 7-36　燈具的開關結構設計方法採用事件邏輯

6. 因果邏輯：具有有兩個以上的先後關係的步驟的操作，例如打開盒子，看見盒子內的物品，開展後變成桌燈，拉開開啓的線繩開啓燈具（圖 7-37）。

四、應用結構設計的案例

日本知名設計師深澤直人非常善用結構設計的方法進行產品設計，例如十分暢銷的 **CD Player**（圖 7-38），下方的繩索暗示使用者操作方式為直接拉下後即有美妙的音樂。

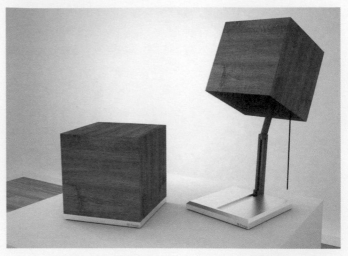

圖 7-37　燈具的開關結構設計方法採用因果邏輯

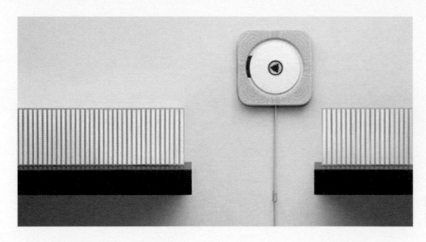

圖 7-38　CD Player
by 深澤直人

俄羅斯設計師 Mikhail Belyaev 設計的 L+H Lamp Concept（圖 7-39）結合台燈與筆筒的設計，提供適合小的工作空間使用。只要把所有的書寫用具放於方形筆筒內，照明燈具可以調整為任何角度的照明，結束照明時，輕易容易折疊起來以節省空間。另外根據人的行為邏輯，設計 Lampbrella（圖 7-40），由路燈 Streetlamp 加上傘 Umbrella 而來讓行人在忽然下雨的時候能夠即時躲雨。

　圖 7-39　L+H Lamp Concept by Mikhail Belyaev

隸屬於台灣科技大廠—佳世達科技股份有限公司設計的 BE Light（圖 7-41），受到摺紙藝術啟發，展現極簡淨美的生活哲學。看似輕盈纖薄又具剛勁尊貴的燈體，具備獨特的兩節式懸臂、LED 導光技術，兼具可自由伸展開闔、亮度均勻的特性，同時保障兒童收納燈具安全的貼心設計。

義大利知名生活用品的製造廠商 Aless 設計的安娜系列開瓶器（圖 7-42），將跳舞的安娜旋轉的舞姿設計進入開啟紅酒的過程，於操作時可以看見美妙的安娜，堪稱是結構設計實施非常完整的設計實例。

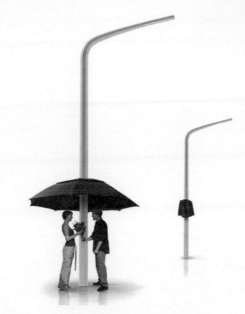

圖 7-40　Lampbrella by Mikhail Belyaev

圖 7-41　BE Light by 佳世達科技股份有限公司

圖 7-42　Aless 設計的安娜系列開瓶器

7.4 解構設計

一、何謂解構設計

自古以來人類就具有反省反思的思維，當某一個潮流、制度、法令因為時空背景的差異性，人們就會去進行反思的行為。解構設計的方法可謂是結構設計臻至高峰時的另一股反動思潮下的產物。

東方解構漢語字詞上的解釋為對某種事物的結構進行剖析；西方解構指對有形而上學穩固性的結構及其中心進行消解，從而使結構和中心處於一種不斷化解和置換的自由嬉戲的狀態。「解構」概念源於海德格爾（Martin Heidegger）《存在與時間》中的「destruction」一詞，原意為分解、消解、拆解、揭示等，解構主義者德希達（Jacques Derrida）則在海德格爾基礎上補充了解構是「消除」、「反積澱」、「問題化」等意思。

無論是東方或西方對於解構的解釋，整體而言解構即反結構、消解結構中心，其特點為反中心性、反二元對立與反權威性都是與結構相反的意思，更簡單的解構是將原有的形體拆解而後重組。解構設計具有幾項特點：

1. 對現有規則約定顛倒和反轉，主張間離、片斷、解散、分離、不完整、無中心。

2. 具體手法有層次、點陣、構成、衍生、增減等等。

3. 反中心性、反二元對立與反權威性。

4. 不認為存在著靜止的兩極是對立，而是雙方間的鬥爭。

5. 新的邏輯組構，是以鬆動傳統二元對立的筆直界線，以錯位、鬆動，避免兩極的正面衝突。

二、發展歷程

解構主義的發展淵源可追溯自 1920 年代俄國構成主義，到 60 年代結構主義與後結構主義時期，再至 80 年代德里達解構理論的成形應用。解構主義產生於法國解構主義之父德希達對語言學的研究中，對於結構主義的分解破壞。美國學者亞當斯（M.A.Adams）提到「解構理論是從結構主義，或更準確的說是從結構主義的對立邏輯出發的」。

德希達認為把建築哲學或傳統建築觀念解構之後，解構作用會出現於建築構成之中，這是一種解析的方法。他也親身實踐，與楚米（Bernard Tschumi）、艾森曼（Peter Eissenmann）合作，推波助瀾的加深解構思想於建築的發展。解構設計具有幾項特點，分述如下：

1. 強調理性和隨機性的對立統一。

2. 於共時性觀點上，設計可以不對歷史蹤跡的記憶場所做出反應。

3. 解構設計並非僅是顛倒對立、拆解，僅是同時保有混亂與機會，衝破概念與封閉，混亂與機會，另以肯定的概念與形式呈現。

4. 掙脫外在形式的限制。

解構設計相關活動的歷史事件，包含 1982 年拉維列特公園（Parc de la Villette，圖 7-43）的建築設計比賽、1988 年現代藝術博物館在紐約的解構主義建築展覽，由菲利普 · 約翰遜和馬克 · 威格利（Mark Wigley）組織，還有 1989 年初位於俄亥俄州哥倫布市由彼得 · 艾森曼設計的衛克斯那藝術中心（Wexner Center for the Arts，圖 7-44）。

圖 7-43　拉維列特公園

圖 7-44　Wexner Center for the Arts

三、解構設計 How to do

解構設計顧名思義是反邏輯、去中心、無系統的設計思維，操作的步驟說明如下：

1. 拆散物件元素之間的系統關係，具有破碎意象，例如造形的肢解、強勁的線條動感單體元素，如曼徹斯特帝國戰爭博物館 （Imperial War Museum North，圖7-45），將圓球拆成碎片再將其重組成另一種型態。該建築的形式是三這些片段代表地球，空氣，和水的互鎖。地球碎片形成的博物館空間，標誌著開放的塵世境界中的衝突和戰爭。

2. 製造物件元素間的矛盾性與衝突性，具反系統，如是表面的傾斜與不平衡，達到新視覺意象，如 Zaha Hadid 設計師設計的 Aqua Table 造型桌，桌面顛覆傳統思維設計為傾斜的（圖7-46）。

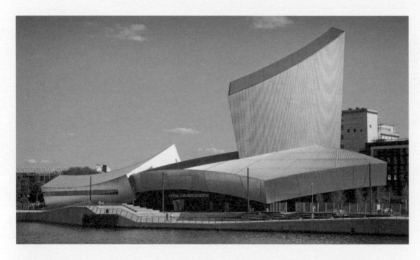

圖 7-45　曼徹斯特帝國戰爭博物館 by Daniel Libeskind

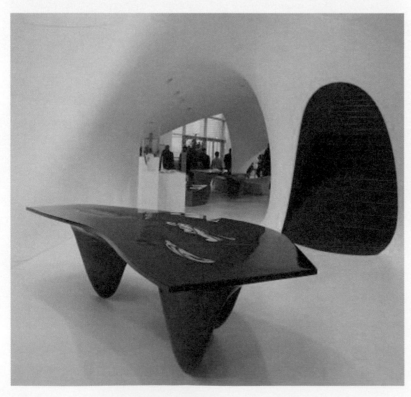

圖 7-46　Aqua Table by Zaha Hadid

3. 形狀、色彩、比例、尺度等方向的處理享有極度自由，具有流動性，不同構件的流動性，形成空間上的自由與束縛，例如 **Zaha Hadid** 設計師設計的 **VorteXX** 吊燈（圖 **7-47**），其輕盈的外觀使人聯想到有著無止盡流動造型的雙螺旋。

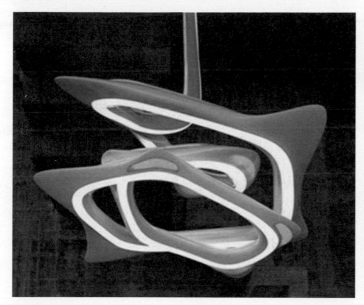

圖 7-47　VorteXX 吊燈 by Zaha Hadid

4. 具有動態，傾倒、扭轉、弧形波浪、衍生等手法造成的動勢或不安定效果，有別於一般穩重肅立的形體，例如 **Zaha Hadid** 設計師設計的液態冰川桌（**Liquid Glacial Table**，圖 **7-48**）。

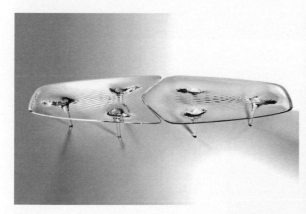

圖 7-48　Liquid Glacial Table by Zaha Hadid

5. 突變解構建築中的種種元素和各部份連接突然，具有單元性，例如在空間的需求上，整個空間都可以外移，似拼積木般，可以拼出不同的造型，如 **Zaha Hadid** 設計師設計的 **The Moon System Sofa**（圖 **7-49**），重新定義了座椅的模塊概念，每一個元素都成為一種模塊，通過旋轉、連鎖及隱藏自身的元素，使不同組件都能整合到整體中。

圖 7-49　Moon System Sofa

四、應用解構設計的案例

　　解構主義建築大師 Frank Gehry，習以抽象的設計風格及跳脫一般思維的建築語法，創造出特有的空間美學，讓人一看即知，極具創意，擅長操作解構設計。如其設計的華特迪士尼音樂廳（Walt Disney Concert Hall，圖 7-50）、畢爾包古根漢美術館（圖 7-51），西班牙瑞格爾侯爵酒店（圖 7-52）充分體現解構設計的特點。

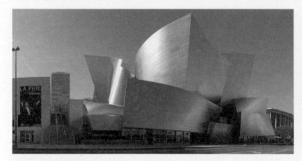

圖 7-50　華特迪士尼音樂廳

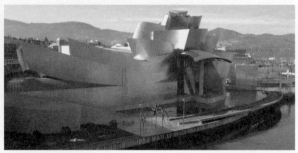

圖 7-51　畢爾包古根漢美術館（Museo Guggenheim Bilbao）

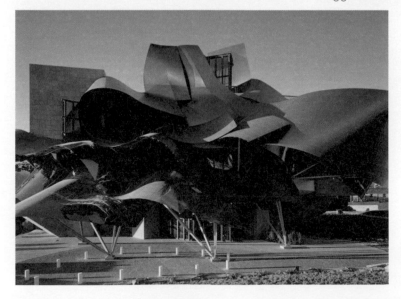

圖 7-52　西班牙瑞格爾侯爵酒店（Marqués de Riscal）

Frank Gehry 不僅擅長使用解構設計於建築上，工業設計產品，如家具也都採用解構設計的方式，如 tuyomyo 鋁制長椅（圖 7-53）、Wiggle Side Chair（圖 7-54）成功運用解構設計的手法，顛覆了傳統對於紙材的材質、薄度、無法承載力量的結構特點，詮釋出新的創新家具產品。

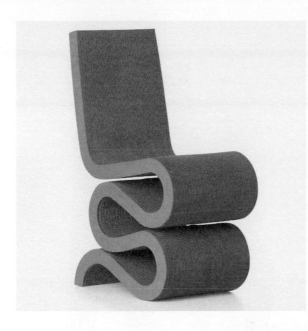

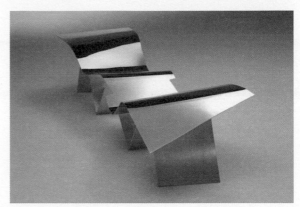

圖 7-53　tuyomyo 鋁制長椅

圖 7-54　Wiggle Side Chair

新銳設計師德國的馬騰‧巴斯（Maarten Baas），運用解構設計方法，在他的畢業設計做了一系列火烤煙燻家具 Smoke（圖 7-55）。此作品同時被提名為內部的 René Smeets-award 和 Melk-weg-award，並獲得知名設計師 Philippe Starck 對他設計作品肯定與讚揚。Maarten Baas 的設計風格企求跳脫固有的物體型態、材質表現及製程方式，尋求多元化的表現手法及探索更多未開發的可能性。

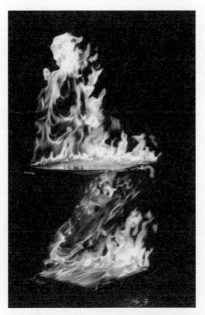

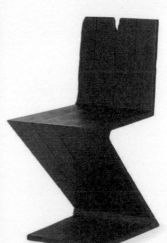

圖 7-55　火烤煙燻家具系列 Smoke

　　Maarten Baas 於 2006 年和 2007 年的米蘭傢具展發表 Sculpt 系列家具（圖 7-56），以及 Clay 系列家具（圖 7-57）。Sculpt 系列家具粗糙原始、扭曲設計，像是不同種類的粗糙模型被以各種材料製作轉化成 1：1 的家具，恍如雕塑藝術品，為作品平添奇幻感覺。Clay 系列家具此系列傢俱就如同黏土般，摸起來溫潤有質地，桌面上頭有水平切痕也保留了氣孔。作品整體看起來怪異且不牢固，但其實粘土中間皆有支架牢牢支撐。

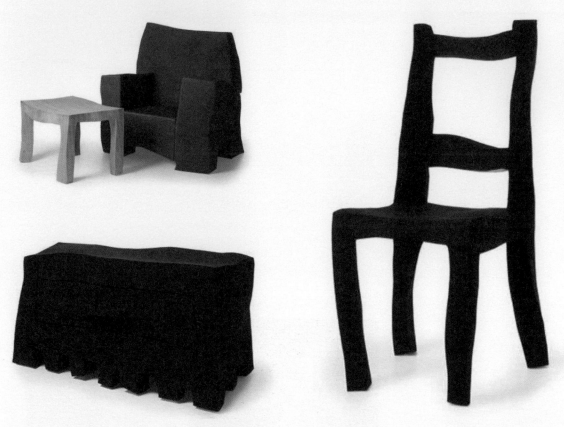

圖 7-56　Sculpt 系列家具

圖 7-57　Clay 系列家具

7.5 感性設計

一、何謂感性設計

　　感性經常伴隨的理性出現，常言道感性與理性是設計的兩大訴求，符合人內心深層的感動是為感性，符合人使用操作的意涵是為理性，兩者缺一不可。進入 21 世紀，人類的生活條件與經濟力大幅改變，不再像是於二次世界大戰之後的百廢待舉階段。人們對於產品的需求已經不僅侷限於能用、堪用的階段，真正能夠觸動人心才是符合使用者需求的設計。

　　美國西北大學電腦科學與心理學教授唐納 · 諾曼（Donald A. Norman）2005 年提出感性設計（Emotional Design），強調設計要關注人的感性情緒與經驗，藉由「人性科技」與「感性設計」的融合，讓人與產品間產生情境互動，藉由設計使產品在外觀、肌理、觸覺讓人們有著愉悅、充滿情趣與生活美感的感性設計特質。因此，強調感性設計是以使用者為中心的設計。

　　唐納 · 諾曼（圖 7-58）在一次接受訪問的過程中提到「我是一名工程師，學的是工程學，專注於實用性設計，重視產品的功能。後來慢慢意識到，有一個非常重要的因素我沒有考慮進去，那就是愉悅（Enjoyment）成分，讓人喜歡這個東西，讓人覺得高興、有趣」。他認為產品可以將情感資訊元素從設計者那裡傳遞給使用者，例如他在上一次電視專訪經驗中提到，在中國有一款最暢銷的手機，是專門為年輕的中國女孩所設計的，上方有十幾個掛勾，因中國十幾歲的女孩子喜歡在手機上掛各種小玩意，掛勾對手機的一般功能毫無助益，但它增強了使用者的使用興趣，密切了她們與手機之間的聯繫，這就是關注情感，稱之為感性設計。

圖 7-58　唐納 · 諾曼（Donald A. Norman）

　　人的情感與價值上的判斷是相關的，而認知則與理解相關，二者緊密相連，不可分割。唐納 · 諾曼認為感性設計存在三個層面，包含感官層面（Visceral）、行為層面（Behavioral），與反思層面（Reflective），說明如後。

1. 感官層面：指外觀，涉及的是感受知覺的作用，比如味覺、嗅覺、觸覺、聽覺和視覺上的體驗如商品的外觀式樣與風格（圖 7-59）。

圖 7-59　果汁盒包裝（深澤直人設計）

2.	行為層面：指產品在功能，設計一件東西，不光讓人會用而已，還要讓人覺得它在自己的掌控之中（圖 7-60）。

圖 7-60　衡 - 瓷壺（by 劉玫、黃敬嵐）

3.	反思層面：與文化密切相關，不單是中國文化不同於法國文化、美國文化；同在一個國家，年輕女孩也不同於商業人士、不同於大學生，亦不同於農民，這中間存在著微觀文化因素（圖 7-61）。

圖 7-61　不同年齡層喜好不同形式的馬克杯

二、發展歷程

　　感性設計在歐美國家稱之為感性設計，但這個詞最早是由日本提出稱之為感性工學（Kansei Engineering），是一位日本學者長町三生（Nagamachi，1995）所提出「將消費者對於產品所產生的感覺或意象予以轉化成設計要素之技術」（圖 7-62），主要就是要讓使用者使用產品時，能達到生理及心理的滿足，包含產品的造形、色彩、材質、尺寸、功能等因素。基於過去的工業設計裡訴求形體、實用及機能化，現今的工業設計則需注入

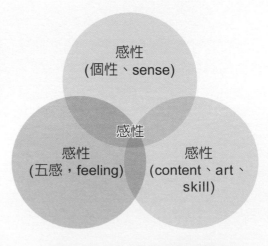

圖 7-62　感性工學範疇示意圖

感情，以至於靈魂與精神提昇，感性設計（Emotional Design），簡單的說，就是把人的感性轉換成可量化方式，透過有效的系統去把人心內在感知的根源發掘出來。

資料來源：工研院 IEK 彙整，感性商品學，長町三生編 2007/07

　　日本東洋工業 KK 集團前社長山本健一（Yamamoto）於 1986 年首先將感性工學引至 Mazda 新車種 Miata 設計，基於人機一體（Human-Machine Unity）開發概念，再做一連串感性展開，獲得產品設計要素特徵，然後經由使用者親身感受，進一步驗證與修改，最後締造全世界該款汽車銷售的佳績。之後 1997 年長町三生於國際間發表論文，將感性工學最主要目的在於了解消費者需求，感性設計作為輔助新產品的開發設計依據。日本所提出的感性設計的方式有 3 種。

1.　概念定向層次推論方法：建立如樹狀圖的相關圖，以求得設計上的細節，例如 MAZDA 曾經利用這種方法進行新車 UNOS ROADSTER 的開發。首先經由分析目標市場後，將新車定位於以年輕人為對象之跑車（圖 7-63），並設定感性概念為「人車一體」。

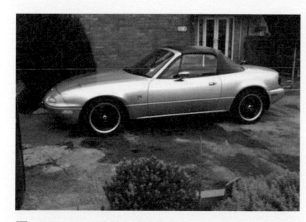

圖 7-63　UNOS ROADSTER

2.　感性設計電腦系統：主要以建構感性（意象語彙）與型態要素的關係為主要目的，並將結果建構成為感性工學系統以供各式不同的諮詢。因為是運用電腦進行探討，分析與推論等工作，也可以統稱為電腦輔助式感性工學（圖 7-64）。

圖 7-64　感性工學電腦系統流程

3. 數學模式感性系統：是一套質化、量化一起操作的方法。量化的分析包括把感性變成數字（優稱為感性量）或是將心理的感受透過高元函數的關係轉成感受量；但他仍是一種探討內在本質的研究，所以一般來說，仍會把感性工學稱為一種質化研究（圖7-65）。

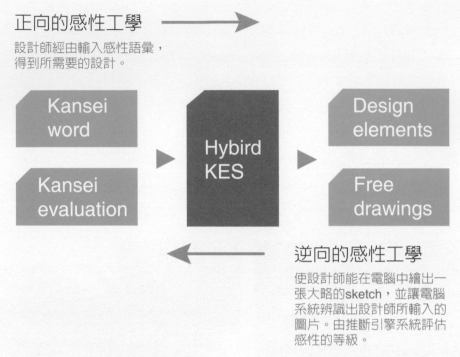

正向的感性工學

設計師經由輸入感性語彙，
得到所需要的設計。

逆向的感性工學

使設計師能在電腦中繪出一張大略的sketch，並讓電腦系統辨識出設計師所輸入的圖片。由推斷引擎系統評估感性的等級。

圖 7-65　混合式感性工學系統

感性設計的氛圍遍及了我們生活周遭，豐富我們的每一刻不論是歡愉或是不歡愉的，拜科技之賜，市場上產品的特徵、品質以及價值的重視，促使現在的產品很相似的相當多（圖 7-66），因此對於產品的體驗或是情感的品質，在市場上具有差異化的優勢，則變的越來越重要，感性設計的特點如下：

1. 透過消費者的感性，找出產品設計時所需要素。

圖 7-66　Iphon 與 Ipad 外型雷同

2. 經由人因及心理等的調查，掌握消費者對於產品的感覺。

3. 可以初步推估人的感性程度衡量技術。

4. 結果會隨著社會的變遷、人類生心理變化及消費者的偏好趨勢而改變。

三、感性設計 How to do

感性設計的技術也是一種以使用者為導向的人因工程產品發展技術，運用此技術，可將人們模糊不明的感性需求及意象，具體轉化為細部設計的型態要素，雖操作方式具有3種，本書以目前最常被用來設計操作與研究的感性設計電腦系統作為說明。操作步驟如下，詳細請參閱圖 7-67。

1. 形容詞語彙與設計要素的挑選

 （1）STEP1 收集感性語彙

 （2）STEP2 收集樣本圖片

 （3）STEP3 建立語意意象空間

 （4）STEP4 挑選設計要素

2. 意象與設計要素之結合

 （1）STEP5 感性意象度調查

 （2）STEP6 設計要素與意象的關係分析

3. 建立感性電腦系統：進行分析與推論

感性資料庫：
銷售員對話或者來自專業雜誌所得到的形容詞語彙，用以代表消費者對產品的感覺。

意象資料庫：
即是建構意象資料庫與尺度庫的內容。可得一系列**感性詞彙與設計要素**間的統計關聯性。

知識庫：
包括所需的尺度來決定與感性詞彙高度相關的設計元件，這些尺度來自於數量化理論以及其他一些色彩原理所計算的結果。

設計與色彩資料庫：
系統中的設計細節部分分別被放在造型設計資料庫及色彩資料庫，包括設計方向及細節。

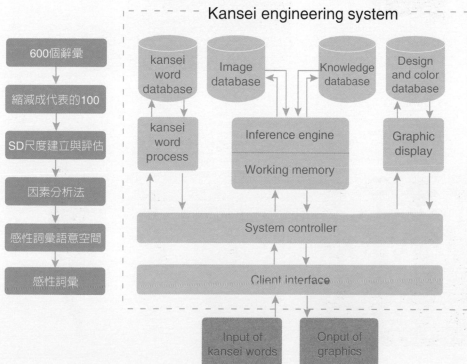

圖 7-67　感性設計的執行流程圖

四、應用感性設計的案例

　　Alessi 是義大利生活家居用品的品牌製造廠商，1980 年代提到義大利的工業設計，想到的就是 Alessi，在當時等於是義大利精湛工藝的代名詞。Alessi 專門製造生活家居用品，秉持「創意＋美學＋工藝」的設計精神，設計出創新且顛覆傳統的居家生活用品，同時與世界約 300 位知名的設計師共同合作設計產品，激盪創意，創造出兼具美感與實用的居家生活用品，並屢屢榮獲國際設計大獎。

　　其生產的產品兼具產品功能外，更具有能觸動心靈的感性設計，家喻戶曉的產品包含與德國工業設計師 Richard Sapper 合作的雙音琴壺（圖 7-68）、Philippe Starck 合作的 Juicy Salif（圖 7-69）、以及 Alessandero Mendini 設計的暢銷產品安娜開瓶器（圖 7-70）與鸚鵡開瓶器（圖 7-71），這些產品足以顯示感性設計以使用者為導向的設計，注重情感的設計就等於無限商機。

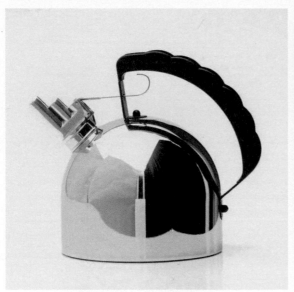

圖 7-68　雙音琴壺

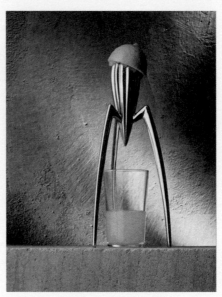

圖 7-69　Juicy Salif

圖 7-70　換新裝的安娜（2011）

圖 7-71　鸚鵡開瓶器

　　米蘭建築師兼設計師皮埃爾 · 裏梭尼（Piero Lissoni）的作品以感性的極簡主義而著稱，對 Lissoni 來說，靈感來自世界和人的閱歷，他說：「無論是設計一個勺子還是一座大廈，我一直堅持人文主義的設計觀」，他的作品充滿能觸動人心的感性因數，包含 Bubble Rock 沙發（7-72），造型和鮮豔的色彩，經常出現在 60 年代的電影與漫畫中，喚起人們對於往日情懷的感覺；為 Fritz Hansen 設計的茶几 Satellite（圖 7-73），具有 70 年代的復古風情。

圖 7-72　Bubble Rock 沙發

圖 7-73　Satellite 茶几

　　他為 Flos 設計的直徑一米的圓形吊燈 Once（圖 7-74），散發出如詩一般的柔和光線；為 Matteograssi 設計的真皮材質沙發 Double（圖 7-75）。寬大的流露出濃郁古典風情，而方正的造型和金屬的細部則帶有明顯的現代設計的風格。

圖 7-74　Once2 吊燈　　　　　　　　圖 7-75　Double 沙發

　　Piero Lissoni 設計作品皆帶有濃厚的感性訴求，體現將「情緒」（**Emotion**）、「心情」（**Mood**）、「情感」（**Affect**）系統性地把人心內在感知的根源發掘出來，其設計除理智思考產生的機能性，更多了一份情感思考所創造出的「感性機能」，這就是感性設計迷人之處。

國家圖書館出版品預行編目 (CIP) 資料

基本設計 / 劉芃均編著 . -- 初版 . -- 新北市：
全華圖書，民 104.12
面；　公分
ISBN 978-986-463-122-3(平裝)

1. 設計

960　　　　　　　　　　　　　104027588

基本設計

作者 / 劉芃均

發行人 / 陳本源

出版者 / 全華圖書股份有限公司

執行編輯 / 楊易臻

封面設計 / 林伊紋

郵政帳號 / 0100836-1號

印刷者 / 宏懋打字印刷股份有限公司

圖書編號 / 08170

初版一刷 / 2015年12月

ISBN / 978-986-463-122-3(平裝)

全華圖書 / www.chwa.com.tw

全華網路書店Open Tech / www.opentech.com.tw

若您對書籍內容、排版印刷有任何問題，歡迎來信指導book@chwa.com.tw

臺北總公司(北區營業處)
地址：23671新北市土城區忠義路21號
電話：(02) 2262-5666
傳真：(02) 6637-3695、6637-3696

中區營業處
地址：40256臺中市南區樹義一巷26號
電話：(04) 2261-8485
傳真：(04) 3600-9806

南區營業處
地址：80769高雄市三民區應安街12號
電話：(07) 381-1377
傳真：(07) 862-5562

歡迎加入 全華會員

● 會員獨享
會員享購書折扣、紅利積點、生日禮金、不定期優惠活動…等。

● 如何加入會員
填妥讀者回函卡直接傳真(02) 2262-0900 或寄回，將由專人協助登入會員資料，待收到 E-MAIL 通知後即可成為會員。

如何購買 全華書籍

1. 網路購書
全華網路書店「http://www.opentech.com.tw」，加入會員購書更便利，並享有紅利積點回饋等各式優惠。

2. 全華門市、全省書局
歡迎至全華門市(新北市土城區忠義路21號)或全省各大書局、連鎖書店選購。

3. 來電訂購
(1) 訂購專線：(02) 2262-5666 轉 321-324
(2) 傳真專線：(02) 6637-3696
(3) 郵局劃撥 (帳號：0100836-1 戶名：全華圖書股份有限公司)
※ 購書未滿一千元者，酌收運費 70 元。

OpenTech.com.tw 全華網路書店

全華網路書店 www.opentech.com.tw
E-mail: service@chwa.com.tw

※ 本會員制如有變更則以最新修訂制度為準，造成不便請見諒。

讀者回函卡

2011.03 修訂

填寫日期： ／ ／

姓名： 生日：西元 年 月 日 性別：□男 □女

電話：（ ） 傳真：（ ） 手機：

e-mail：（必填）

註：數字零，請用 Φ 表示，數字 1 與英文 L 請另註明並書寫端正，謝謝。

通訊處：□□□□□

學歷：□博士 □碩士 □大學 □專科 □高中・職

職業：□工程師 □教師 □學生 □軍・公 □其他

學校／公司： 科系／部門：

・需求書類：

□A. 電子 □B. 電機 □C. 計算機工程 □D. 資訊 □E. 機械 □F. 汽車 □I. 工管 □J. 土木

□K. 化工 □L. 設計 □M. 商管 □N. 日文 □O. 美容 □P. 休閒 □Q. 餐飲 □B. 其他

・本次購買圖書為： 書號：

・您對本書的評價：

封面設計：□非常滿意 □滿意 □尚可 □需改善，請說明

內容表達：□非常滿意 □滿意 □尚可 □需改善，請說明

版面編排：□非常滿意 □滿意 □尚可 □需改善，請說明

印刷品質：□非常滿意 □滿意 □尚可 □需改善，請說明

書籍定價：□非常滿意 □滿意 □尚可 □需改善，請說明

整體評價：請說明

・您在何處購買本書？

□書局 □網路書店 □書展 □團購 □其他

・您購買本書的原因？（可複選）

□個人需要 □幫公司採購 □親友推薦 □老師指定之課本 □其他

・您希望全華以何種方式提供出版訊息及特惠活動？

□電子報 □DM □廣告 （媒體名稱 ）

・您是否上過全華網路書店？（www.opentech.com.tw）

□是 □否 您的建議

・您希望全華出版那方面書籍？

・您希望全華加強那些服務？

~感謝您提供寶貴意見，全華將秉持服務的熱忱，出版更多好書，以饗讀者。

全華網路書店 http://www.opentech.com.tw 客服信箱 service@chwa.com.tw

勘 誤 表

親愛的讀者：

感謝您對全華圖書的支持與愛護，雖然我們很慎重的處理每一本書，但恐仍有疏漏之處，若您發現本書有任何錯誤，請填寫於勘誤表內寄回，我們將於再版時修正，您的批評與指教是我們進步的原動力，謝謝！

全華圖書 敬上

書 號	書 名	作 者	
頁 數	行 數	錯誤或不當之詞句	建議修改之詞句

我有話要說：（其它之批評與建議，如封面、編排、內容、印刷品質等・・・）